U0673818

HANGJIA
DAINIXUAN

行家带你选

铜 镜

姚江波 ／ 著

中国林业出版社

图书在版编目 (CIP) 数据

铜镜／姚江波著．- 北京：中国林业出版社，2019.6
（行家带你选）
ISBN 978-7-5038-9974-4

I. ①铜… II. ①姚… III. ①古镜 - 铜器（考古）- 鉴
定 - 中国 IV. ① K875.24

中国版本图书馆 CIP 数据核字 (2019) 第 047387 号

策划编辑　徐小英
责任编辑　徐小英　梁翔云
美术编辑　赵　芳　刘媚娜

出　　版　中国林业出版社(100009 北京西城区刘海胡同 7 号)
　　　　　http://www.forestry.gov.cn/lycb.html
　　　　　E-mail:forestbook@163.com 电话：(010)83143515
发　　行　中国林业出版社
设计制作　北京捷艺轩彩印制版技术有限公司
印　　刷　北京中科印刷有限公司
版　　次　2019 年 6 月第 1 版
印　　次　2019 年 6 月第 1 次
开　　本　185mm×245mm
字　　数　186 千字（插图约 400 幅）
印　　张　11
定　　价　70.00 元

铜镜·汉代

铜镜·汉代

铜镜·宋代

花卉镜·唐代

◎ 前 言

　　铜镜作为日常生活中最常用的器皿，早在新石器时代就已经产生，距今是 4000 年的齐家文化就有铜镜出土，铜镜早在新石器时代就已经产生，形状为扁平圆形，分为素面镜的有纹饰镜，这一造型后来成为我国铜镜的基本造型，直至清代，贯穿于整个铜镜的发展历史。由此可见，铜镜的造型从一开始就有了固定化的趋势。铜在古代是一种极其稀有的贵金属，从资源上看相当于我们现在的黄金，应该只有少数的人可以拥有珍贵的铜镜。齐家文化所发现的铜镜上有穿系，显然铜镜是被悬挂于某处或身上使用，同样也是被墓主人所珍视而随葬于身旁，现在先不谈它有其他别的功能，由此可见，早期铜镜显然可以实用，但炫耀的功能似乎更加强烈，象征着身份和地位，以及权力。随着时代的发展，铜镜作为"礼器"功能逐渐消退，铜镜的数量逐渐增加，夏、商、西周时期铜镜的数量有所增加，但从总量上看显然并未被普及，春秋早中期开始大规模流行，成为一种时尚，至战国时期铜镜真正的日用器的功能得到普及，成为人们每日梳妆所使用的日常生活用具，秦汉以降，直至明清。由此可见，铜镜作为人们日常生活当中必

鸾鸟镜·唐代

鸾鸟镜·唐代

备的梳妆用具，其产生、发展、消亡的时间几乎跨越了我们所能认知的历史。在漫长的岁月长河中铜镜一直陪伴着我们，其造型和基本功能均未改变，但铜镜在历史上也曾出现过很多衍生性的功能，如财富的功能，甚至在早期铜镜曾经具有货币的功能；精美的纹饰昭显着铜镜装饰品的功能；"真子飞霜"镜上的哀思图案昭示着铜镜曾经作为专有明器的功能；另外，还有礼品、信物等的功能，这些功能分别在不同的历史时期相当发达，但这些功能显然很多都是"昙花一现"，很快就消失掉了，只有梳妆的功能伴随着铜镜前行，直至其生命的终点。从数量上看，铜镜在明代的功能依然庞大，清代早期也是这样，只是到了清代中后期随着玻璃镜的普遍使用，铜镜逐渐退出主流市场，进入衰落期，清末铜镜基本上走完了其生命的历程。

铜镜虽然离我们远去，但人们对它的记忆是深刻的，这一点反应在收藏市场之上，在收藏市场上铜镜受到了人们的热捧，在铜器市场上基本呈现出三分天下的局面。由于铜镜是人们日常生活当中的用品，在各个历史时期都有规模的生产，其数量在铜器当中所占比例较重，所以从客观的角度来看收藏者收藏到古代铜镜的可能性比较大，这也是目前市场上有很多人喜欢收藏铜镜的原因，但是近些年来作伪的铜镜也是大量出现，而且是成批量的生产，可以说在数量上基本与真品持平，充斥着市场，一时间铜镜真伪难辨。本书从文物鉴定角度出发，力求将错综复杂的问题简单化，以时代背景、种类、功能、纹饰、铭文等鉴定要素为切入点，具体而细微地指导收藏爱好者由一面铜镜的细部去鉴别铜镜之真假、评估古铜镜之价值，力求做到使藏友读后由外行变成内行，真正领悟收藏，从收藏中受益。以上是本书所要坚持的，但一种信念再强烈，也不免会有缺陷，希望不妥之处，大家给予无私的批评和帮助。

姚江波

2019 年 5 月

○ 目　录

铜镜·汉代

铜镜·宋代

素面铜镜·唐代

窄缘瑞兽葡萄镜·唐代

"内清以昭明，光象夫日月"镜·汉代

连弧纹镜·汉代

星云铜镜·汉代

第一章　战国铜镜

第一节　概　述

一、从件数特征上鉴定

战国铜镜在件数特征上比较明确（图1-1），墓葬和遗址都有出土，但主要以墓葬出土为显著特征，出土铜镜的墓葬较多，但在出土数量上却不是很多，多以1件为显著特征，关于这一点我们详细来看几则实例："铜镜1件"（苏州博物馆，2001）。"出土1件"（常德市文物管理处，1995）。"铜镜1件"（洛南县博物馆，2003）。更多的例子不再赘举，基本上都是以1件为多见。当然2件，甚至3件的情况也有见，我们来看一则实例，"铜镜2件"（常德市博物馆，2003）。不过这样的实例在数量上比较少，鉴定时应注意分辨。

图1-1　铜镜·战国

图 1-2　略有残铜镜·战国　　　　　图 1-3　墓葬出土铜镜·战国

二、从完残特征上鉴定

战国铜镜在完残特征上比较明确，由于距离现在较为久远，残缺的比较严重，而且各种各样的情况都有见（图 1-2），我们来看一则实例，"四山镜，破损严重"（怀化地区文物管理处等，1996）。这种例子并不是孤例，而是相当常见，只是残缺的方式不同，不能复原的情况也有见，我们来看一则实例，"铜镜 M 20：23，残甚，不能复原"（西安市文物保护考古所，2004）。还有一些情况是残缺成碎片，以及残缺大半的情况。由此可见，战国时期严重残的情况是多种多样的。当然从数量上看完整器的数量还是远大于残缺者，不过战国铜镜由于脆性比较大，一旦受到重击显然就会破损严重，这一点我们在鉴定时应注意分辨。

三、从出土位置上鉴定

战国铜镜在出土位置特征上比较明确，主要以墓葬出土为显著特征（图 1-3），遗址和窖藏等处出土的情况很少见，各地发现的战国墓当中基本上都随葬有一些铜镜，看来在战国时期人们有随葬铜镜的习俗，这一点显而易见，不过很少见大规模的随葬，鉴定时应注意分辨。

图 1-4　四山镜·战国

第二节　质地鉴定

一、从种类上鉴定

战国时期铜镜的种类较多，但形成固定化趋势种类却不是很多，主要以四山、四叶、螭纹镜等为显著特征（图 1-4），其中数量最多，最为典型的应属四山镜，我们来看一则实例，"四山镜 M1：4，四山镜"（怀化地区文物管理处等，1996）。这并不是一个特别的例子，像这样的实例很多。四叶纹镜也有见，我们来看一则实例，"四叶纹镜 M31：45，圆形"（常德市博物馆，2003），四叶纹镜从总量上看并不是很丰富，看来在战国时期"四"是一个吉利的数字，不仅仅意味着对称性，而且还意味着吉祥如意，鉴定时应注意分辨。

二、从造型上鉴定

战国铜镜在造型上比较简单，主要以圆形为主（图 1-5），我们来看一则实例，"四山镜 M16：5，圆形"（常德市博物馆，2003）。这并不

图 1-5　圆形铜镜·战国

是一个特例，像这样的圆镜的确很常见，主流特征十分明显，实例就不再赘举。偶见有其他形状铜镜，如方形和不规则形等，我们来看一则实例，"铜镜M1：67，方形"（长沙市文物考古研究所，2003）。一般情况下方形比较规整，但从形制上看，并非为正方形，也不是尺寸意义上的标准，而是视觉的盛宴，鉴定时应注意分辨；从数量上看，方形的铜镜在战国时期的确不是很常见，属于少数的范畴。从体积上看，通常情况下铜镜在体积上特征很明确，我们来看一则实例"四山镜M1：4，体形大"（怀化地区文物管理处等，1996）。另外，该墓还出土了体积较小的铜镜，由此可见，在造型上战国铜镜的不同主要体现在大小不一上。

三、从重量特征上鉴定

战国铜镜在重量特征上比较明确（图1-6），铜镜一般都不是很大，而且比较薄，关于重量特征我们来看一则实例，"山字纹铜镜，重404克"（辛礼学，2002）。当然，这个实例并不具备普遍性的意义，因为战国时期的铜镜也是大小不一，但这个重量的确不是很重，总的来看，战国时期铜镜的重量有限，这可能与战国时期惜铜的习俗有关。

四、从色彩上鉴定

战国铜镜在色彩上本色应该是光亮可鉴人影，像现在使用的镜子一样，但是经历岁月的剥蚀，战国铜镜本身的色彩早已被锈迹所覆盖（图1-7），多数铜镜之上被覆盖了一层铜锈，所谓铜镜的色彩显然都是锈蚀的色彩，多数在色彩上是一层淡淡的绿色锈蚀，当然也有局部分布的，同时也有斑斓的杂色存在，总之是一个以绿色为主色彩的集合体。当然战国铜镜主色除了绿色外，还有一种色彩也很常见，如"铜镜M1：5，镜表黑色"（淄博市博物馆，1999）。当然这不是一个特别的例子，而是比较常见，与绿色基本上呈现出的是对峙的格局，但是从根本上看还是绿色锈蚀占据主流地位，这一点我们在鉴定时应注意分辨。

图1-6　较轻铜镜·战国

图 1-7 有绿锈铜镜·战国 图 1-8 四弦钮龙鸟纹铜镜·战国

五、从卷边特征上鉴定

战国铜镜还有一种很特别的现象，就是在一些少数的器皿之上可以看到卷边现象，这一点显然是明确的，我们来看一则实例，"铜镜 M1：24，低卷边"（扬州博物馆，2002）。当然这种实例并不是很好找，不过显然说明战国时期有这种现象，正所谓细节决定成败，因此，我们在鉴定之时一定要注意鉴定依据中的细部特征。

六、从钮上鉴定

战国铜镜在钮上多种多样（图 1-8），常见的有小十字钮、二弦钮、三弦钮、桥形钮等，但从宏观上主要可以分为两种，一种是方形钮座，另外一种是圆形钮。方形钮座比较常见，如，"山字纹铜镜，方钮座"（辛礼学，2002）。再如"四山镜 M16：5，方形钮座"（常德市博物馆，2003）。由此可见，战国铜镜在钮座上的确是比较丰富。再来看圆钮座，我们来看一则实例，"铜镜 M1：24，凹面形圆钮座"（扬州博物馆，2002）。一般情况下，圆钮座同时多伴随着凹面的造型。从微观上看，战国铜镜在具体造型上十分丰富，"铜镜 M1：67，小十字钮"（长沙市文物考古研究所，2003）。再者桥形钮的造型也是比较常见，来看一则实例，"山字纹铜镜，桥形钮"（辛礼学，2002）。而且这种桥形钮的造型比较多，可以说在数量上占据绝对主流地位。从功能上看，战国时期之所以如此重视铜镜的钮，将其制作成各种各样的造型，这显然是为了更好地进行装饰，不然一种钮就可以了，鉴定时应注意分辨。

七、从光亮上鉴定

战国铜镜在光亮特征上由于锈蚀的作用，一般情况下都不是太好，这一点从发掘出土的器物上看很明确，但是在个别的墓葬当中铜镜由于保护得很好，在光亮程度上比较好，我们来看一则实例，"铜镜M1 ： 5，光亮可鉴"（淄博市博物馆，1999）。但保存如此之好的战国铜镜很少见，可能100件中只有1件这样的一个比例，但伪器这种情况却是很多，如果我们见到很多光亮可鉴的战国铜镜，显然要引起注意，看是否为伪器。

八、从薄胎上鉴定

战国铜镜在胎体上真的是非常的薄（图1-9），我们现在看起来都担心会碎掉。由此可见，在当时铜镜应该是比较富有的家庭用器，人们使用的时候应该是比较小心，不然掉到地上肯定摔碎了，从实际发掘中我们可以看到碎掉的铜镜也有很多，"铜镜M1 ： 5，体薄易碎"（淄博市博物馆，1999）。这也引出一个很重要的鉴定要点，现在做的战国铜镜，有时看到老板随意在地上摔也不会碎，而显然也正是如此才暴露了其是伪器。从地域上看，战国铜镜在地域特征上也不是很明显，各个地区发现的铜镜基本上都是薄胎，再来随意看一则实例，"铜镜M1 ： 67，镜体轻薄"（长沙市文物考古研究所，2003）。由此可见，胎体轻薄显然是战国铜镜最重要的特征之一，鉴定时我们应注意分辨。

九、从厚度尺寸上鉴定

战国铜镜在厚度尺寸特征上比较明确，从数据上看相当的薄，我们来看一些实例，"铜镜M1 ： 67，厚0.1厘米"（长沙市文物考古研究所，2003）。由此可见，该铜镜的确相当的薄，薄到了很吓人的程度，但这还不是最薄的情况，我们再来看一则实例，"铜镜M1 ： 5，厚0.08厘米"（淄博市博物馆，1999）。可见这样的

图1-9　薄胎铜镜·战国

厚度几乎是达到了承载造型的极限，看来战国铜镜在厚度尺寸上特征十分明显，就是以薄为显著特征，"惜铜"的特征明显。

十、从沿部特征上鉴定

战国铜镜在沿部特征上很明确，主要以宽沿为主，这一点很明确，我们来看一则实例，"铜镜 M7 ∶ 2，宽沿"（苏州博物馆，2001）。当然窄沿的情况也有见，但不很多，由此可见，战国铜镜在造型上的确是用了一番苦心，试想将胎体很薄的铜镜制作成宽沿的造型，这显然是一种对比，而且这种对比并没有以很明显的方式存在，而是很自然而然地存在于战国铜镜之上，鉴定时应注意分辨。另外，战国铜镜由于较薄，铜镜很脆，所以沿部有缺损的情况很常见，我们来看一则实例，"铜镜 M1 ∶ 18，沿部有残损"（洛南县博物馆，2003）。这是一个战国时期很特别的例子，因为再如明清时期的铜镜非常的坚固，很少看到沿部还有缺损的情况，这一点在鉴定时应注意分辨。

十一、从纹饰上鉴定

战国铜镜在纹饰上特征比较复杂，素面镜有见，但多数情况下有纹饰，纹饰装饰的部位多在铜镜的背面，主要分为两种，一种是彩绘纹饰，二是非彩绘纹饰。

（1）从彩绘纹饰上看，战国铜镜中彩绘纹饰有见，我们来看一则实例，"战国铜镜 M1 ∶ 67，镜背隐约可见朱红彩绘的方格纹，方格纹内又饰以圆圈纹"（长沙市文物考古研究所，2003）。由此可见，在战国时期人们的确是很重视对于铜镜的装饰，从该实例上我们可以看到纹饰较为繁缛，有方格纹、圆圈纹等，方格纹和圆圈纹相互组合套连在一起，营造出的是一个非常华丽的大场面，而且为了烘托这种繁花似锦的场面还使用了彩绘进行装饰，不过一般情况下像战国时期的彩绘铜镜彩绘多已剥落，只剩下点点印迹，单我们可以想象战国彩绘铜镜在当时是如何的流光溢彩和精美绝伦。不过从数量上看，战国彩绘铜镜在数量上并不是很多，这一点在鉴定时应注意分辨。

（2）从非彩绘纹饰上看，战国铜镜在纹饰上种类较多，十分繁杂，常见的纹饰有"云纹、雷纹、叶形地纹、四山、羽状、四叶、花瓣、勾连云纹、串贝纹、蟠螭纹、菱形纹、乳丁纹、青龙、白虎、锯齿纹、飞凤纹等"，可见战国铜镜在纹饰上的确是相当丰富，战国时期的主流纹

饰在铜镜之上都有表现；从类别上看，主要以几何纹、花卉纹、草叶纹、山字纹、龙凤纹等，但铜镜之上的纹饰与同时期青铜器上的纹饰有区别，主要特点是很少单独成纹，基本上都是以组合的方式进行。我们来看一则实例，"战国铜镜 M1 ∶ 24，地纹由云纹和三角形雷纹组成，主纹为八内向凹面连弧纹，连弧的交点直达外缘，座外及近边缘处各饰纹一周"（扬州博物馆，2002）。由此可见，在纹饰组合上相当复杂，上例这面铜镜上运用了云纹、三角形雷纹、连弧纹三种纹饰，其中主纹为连弧纹，辅助纹饰雷纹和云纹，整个画面相当繁缛，为人们的视觉营造出一个宏大的场面。再如"四山镜 M16 ∶ 5，间填以叶形地纹"（常德市博物馆，2003）。看来战国时期常见的四山镜也是这样，很少独立成纹，一般情况下是由四山纹与地纹共同组合而成，但主纹显然是四山纹。由此可见，战国铜镜纹饰主辅纹十分清晰，这是一个很重要的鉴定要点。从构图上看，战国铜镜构图合理，讲究对称，繁简兼具，我们来看一则实例，"四叶纹镜 M31 ∶ 45，以羽状纹为地，主纹四叶，叶似团扇，分于座外四方"（常德市博物馆，2003）。可见，这面铜镜极为讲究对称性，各种纹饰之间的关系采取的是直接向人们表述的方式，十分清晰。从线条上看，战国铜镜线条流畅，刚劲挺拔，挥洒自如，粗细结合，环环相扣，互为依托，美不胜收。由此可见，战国铜镜对于纹饰十分重视，显然是为了锦上添花，能够给人们以更美的视觉享受。

十二、从镜面特征上鉴定

战国铜镜在镜面特征上很明确，主要以平整为显著特征（图1-10），我们来看一则实例，"铜镜 M1 ∶ 18，镜面平整"（洛南县博物馆，2003）。这不是一个特例，通过观察众多发掘出土的战国铜镜在镜面上都是异常的平整，非常的规矩。由此可见，显然人们当时在制作它的时候是精益求精，打磨仔细，所以才打到了如此一致性的结果。另外，我们还可以看到战国铜镜在镜面特征上除了平整外，从手感上感觉是光滑的，虽然经历了几千年岁月，但这种属性依然存在，我们来看一则实例，"铜镜 M7 ∶ 2，镜面光滑"（苏州博物馆，2001）。而这也不是一个特例，几乎每一面战国铜镜在镜面上都是光滑如脂，很舒服的感觉。看来战国铜镜在当时不仅仅是映像的功能，显然装饰和把玩的功能也相当突出，鉴定时应注意分辨。

图1-10 镜面基本平整铜镜·战国

十三、从缘部特征上鉴定

战国铜镜在缘部特征上特征较为明确，常见的有宽缘、平缘、斜平缘、高缘、卷缘等。由此可见，战国铜镜在缘部特征上比较丰富，涉及很多造型，我们来看一则实例"铜镜M1：24，宽素缘"（扬州博物馆，2002）。宽沿在数量上非常丰富，而且多数宽沿并不是独立存在，通常情况下伴随着平缘等造型。再来看一则实例，"铜镜M1：67，镜缘斜平"（长沙市文物考古研究所，2003）。由此可见，这面铜镜在缘部特征上虽然是平缘的造型，但伴随着斜的成分，总之是相互融合和相互打破，以细节变化为主线来装饰铜镜，但是仔细分析后可以明显地看到战国铜镜缘部造型核心内容为宽缘和平缘，二者常常是完美地融合在一起，其他造型变化也是不断，但是在数量上不占优势，鉴定时应注意分辨。

十四、从直径上鉴定

战国铜镜在直径特征上比较复杂，大小不一的情况为主流特征，我们来看一则实例，"山字纹铜镜，直径16.3厘米"（辛礼学，2002）。这面铜镜的尺寸特征应该算是战国时期比较大的一面铜镜了，但显然不是特别大的铜镜，我们再来看一则实例，"铜镜M1：24，直径21.3厘米"（扬州博物馆，2002）。由此可见，特别大的战国铜镜可以达到20厘米以上，这个直径在我们现在来看也是非常大了，实际上仅仅是用于映像功能来讲，显然不需要这么大的铜镜，而战国铜镜之所以在胎体轻薄的情况下还要将铜镜制作的那么大，目的显然只有一个就是用于炫耀。因此，我们可以看到铜镜在战国时期不仅仅是实用器，显然还是财富的象征。当然有富就有穷，有大就有小，我们再来看一则比较小的铜镜，"四山镜M16：5，直径6.2厘米"（常德市博物馆，

2003）。由此可见，这面铜镜在直径上的确是比较小，比刚才大的铜镜小3倍以上。在战国时期铜镜在尺寸上差距是很大的，但显然这个尺寸并不是最小的，小于它的情况也有见，不过幅度并不大，因为再小的铜镜其实用的功能显然就会受到影响。在实际的发掘中，铜镜的尺寸比较多，可以说6～23厘米的铜镜都有，鉴定时我们应注意到这一尺寸特征，但显然大于或者小于这一尺寸特征的情况都有见，并不是什么定论，仅供读者参考而已。

十五、从锈蚀上鉴定

战国铜镜在锈蚀上特征比较明确，由于距离现在较为久远，所以基本上都有锈蚀（图1-11），只是锈蚀的严重程度不同而已，我们来看一则实例"铜镜M1：55，锈蚀严重"（长沙市文物考古研究所，2003）。锈蚀严重的铜镜并不是特例，在战国铜镜当中十分常见，为主流，这一点非常明确，我们再来看一则实例，"铜镜M1：18，锈蚀严重"（洛南县博物馆，2003）。由此可见，锈蚀严重是战国铜镜在锈蚀上的重要特点，这就要求我们对于战国铜镜端拿要特别的仔细，因为本身就薄，再加之锈蚀的作用，大多数战国铜镜已经是不堪一击，稍有不慎就会支离破碎。从色彩上看，通常情况下多为一层绿色的锈蚀，有的呈现出斑杂色，总之混合的色彩比较多，鉴定时应注意分辨。从严重程度上看，虽然战国铜镜普遍锈蚀较为严重，但还是可以区分严重程度的，通常情况下铜镜锈蚀的严重程度主要与保存环境有关，而保存环境主要与地域有关，南方地区出土的铜镜在锈蚀上更为严重，而北方由于气候因素等原因略好一些，我们在鉴定时应注意分辨。

图1-11　有锈蚀铜镜·战国

第二章　秦汉六朝铜镜

图 2-1　铜镜·秦汉之际

第一节　秦代铜镜

一、从出土位置上鉴定

　　秦代铜镜出土数量比较少，纪年墓出土的数量更少（图 2-1、图 2-2），原因是秦代时间比较短暂，从出土位置上看，秦代铜镜出土位置比较明确，主要以墓葬出土为主，遗址出土数量很少，通常在墓葬内出土的位置多在棺椁之内，具体来看一则实例，"铜镜，出于棺内"（荆州市荆州区博物馆，2003）。由此可见，秦人对于铜镜的珍视，同时也可以看到的铜镜显然是人们日常生活当中最不可或缺的用具，所以被放置在棺内，鉴定时应注意分辨。

图 2-2　铜镜·秦汉之际

二、从厚薄特征上鉴定

秦代铜镜在厚薄特征上依然是以薄为美，墓葬当中经常可以看到一些薄体的铜镜，我们来看一则实例，"铜镜M1： 12-1，薄体"（荆州市荆州区博物馆，2003）。由此可见，秦代铜镜在厚薄特征上依然是延续战国薄胎的传统。从具体尺寸特征上看显然也是这样，该铜镜的厚度特征为"0.3厘米"。由此可见，相当的薄，但与战国铜镜相比并不算太薄，因此可见秦代铜镜显然还未走出战国铜镜的阴影，鉴定时应注意分辨。

三、从件数特征上鉴定

秦代铜镜在出土数量上特征很明确，出土铜镜的墓葬很多，但每一座墓葬出土铜镜的数量并不是很多，这一点很明确，以1～2件为主，我们来看一则实例，"铜镜共2件"（荆州市荆州区博物馆，2003）。但是真正能够确定为秦墓葬的数量很少，因此从总量上看，秦代铜镜在件数特征上规模并不大，反而是比较少。

四、从钮部特征上鉴定

秦代铜镜在钮部特征上理论上各种钮都应该有见，因为秦代铜镜主要是延续战国时期，如方钮、圆钮、桥形钮、十字钮、环钮等，但是由于墓葬发现的比较少，所以在钮部特征并不是十分明确，只能从纪年墓葬中发现一些，我们来看一则实例，"铜镜M1： 12-1，环钮"（荆州市荆州区博物馆，2003），鉴定时应注意分辨。

五、从素面铜镜上鉴定

秦代铜镜素面的情况有见，而且从墓葬出土的情况来看显然是占据多数，来看一则实例，"铜镜M1： 12-1，素面"（荆州市荆州区博物馆，2003）。这并不是一个特例，而是这种情况并不鲜见。由此可见，秦代铜镜显然不能达到战国铜镜之上装饰繁华的局面，鉴定时应注意分辨。

六、从造型上鉴定

秦代铜镜在造型上特征十分明确，基本上以圆形为主，造型规整，变形器不见，隽永，但程式化流水线式的痕迹明显。总之，秦代铜镜在造型上特征比较简单，鉴定时应注意分辨。

图 2-3　实用性较强的铜镜·秦汉之际

七、从功能上鉴定

秦代铜镜在功能上的特征更为明确,显然是以实用为主(图2-3),除了减少对于实用而言不必要的纹饰装饰外,还在钮部特征上进行了简化,只是表现的不明显而已。另外,从共生的器物造型上看也很明显,我们来看一则实例,"器形为镜、带钩"(荆州市荆州区博物馆,2003)。与铜镜一起共生出土的器物还有带钩,而我们知道带钩是当时人们的腰带扣。由此可见,铜镜在生活当中是极其实用。

八、从直径特征上鉴定

秦代铜镜在直径特征上明确,直径由战国时期极其多元化的局面逐渐像固定化的方向发展,但这只是一种趋势,从具体的造型上看并不是很明显,我们来看一则实例,"铜镜 M1 ： 12-1,直径 9.6厘米"(荆州市荆州区博物馆,2003)。这只是一个很随意的例子,并不具有对比性,但从观察来看,秦代铜镜的确是较战国铜镜有向小演变的趋势,鉴定时应注意分辨。

第二节 汉代铜镜

一、从种类上鉴定

汉代铜镜在种类特征上相对明确（图 2-4），对于铜镜而言，所谓种类实际上指的就是固定化的特征，无论哪一个都可以形成特有的种类，也就是人们心中特定的固定化的印象，而汉代像这种铜镜比较多，我们来看一则实例，如"铜镜，规矩纹铜镜"（嘉祥县文物管理局，1998）。显然是以纹饰为显著特征，像规矩镜在汉代相当常见。另外，我们再来看一则实例，"铜镜 M1 ： 52，四乳四螭镜"（聊城市文物管理委员会，1999）。很显然这面铜镜是以装饰的内容为特点。总之，铜镜种类是相当丰富，像昭明镜、四乳四螭镜、素面镜、星云镜、连弧镜、四神规矩镜、日光镜等都十分常见（图 2-5），鉴定时应注意分辨。

图 2-4 规矩纹铜镜·汉代

图 2-5 连弧纹镜·汉代

图 2-6　铜镜·汉代

二、从件数特征上鉴定

汉代铜镜在件数特征上比较明确，我们来看一则实例，"铜镜 1件"（河南省文物考古研究所，2000）。再来看一则其他地区的实例，"镜 1 件"（绵阳市博物馆，2003）。像这样的例子很多，可以说是不胜枚举（图 2-6），由此可见，汉代铜镜在件数特征上十分明确，主要是以 1 件为显著特征，但出土墓葬比较多，总量显然是很大。但并不是说出土数量多的情况没有见，出土 2 件，甚至 5 件的情况都有见，我们来看一则实例，"铜镜 5 件"（广西壮族自治区文物工作队等，2003）。但这种情况几乎为偶见，在数量上非常之少，鉴定时应注意分辨。由此可见，在汉代"视死如视生"的年代里，人们认为死亡就像是搬家一样，从一个世界搬到另外一个世界里去生活，所以人们将生活中的各种物品都制作成明器随葬于墓葬当中，以供自己在另外一个世界里生活，因此汉代的随葬品具有史实般的功能，这一点是显而易见的。虽然铜镜是实用器随葬，但足以窥视到在汉代现实生活当中铜镜显然是每一个人都拥有的（图 2-7），所以死后也被随葬在墓葬当中（图 2-8），这种时代背景特征，我们在鉴定时应注意分辨。

图 2-7　造型隽永的铜镜·汉代

图 2-8　铜镜·汉代

图 2-9　圆形铜镜·汉代

三、从造型上鉴定

汉代铜镜在造型上特征非常明确，大多铜镜的造型是圆形（图 2-9），关于这一点我们来看一则实例，铜镜" 圆形 "（南阳市文物考古研究所，2004）。例子过多，就不再赘举。其他异形铜镜也有见，但数量比较少。由此可见，汉代铜镜在造型固定化的程度上更进一步加深。通常情况下造型较为规整，隽永，变形器皿不见（图 2-10）。可见汉代铜镜在造型上已经是相当成熟，铜镜圆形的造型已达至最为合理化的状态（图 2-11），鉴定时应注意分辨。

图 2-11　圆形铜镜·汉代

图 2-10　圆形铜镜·汉代

图 2-13　宽缘铜镜·汉代

图 2-12　缘较宽铜镜·汉代

四、从缘部特征上鉴定

汉代铜镜在缘部特征上很明确，造型以宽缘为显著特征（图
2-12），我们来看一则实例，"铜镜 M8 ：8，宽缘"（安徽省文物考
古研究所，2000）。窄缘的造型有见，但并不是很多。另外，三角缘
也是汉代铜镜的重要特征，在汉代墓葬当中就很常见，来看一则实例，
"铜镜，三角缘"（枣庄市博物馆等，2001）。显然三角缘在造型上
装饰的气氛比较浓郁，实用与装饰的功能结合得更为紧密。再者还
有卷缘的造型，如在枣庄汉墓中就有发现。再者还发现有平缘，"铜
镜，平缘"（嘉祥县文物管理局，1998）。显然平缘的造型是汉代铜
镜缘部造型的一个主流，因为无论是宽缘还是窄缘其主体都是平缘
（图 2-13），这一点我们在鉴定时应注意分辨。由此可见，汉代铜镜
在缘部造型的设计上是统一和多样化的对立，而且特别注意到了缘
部造型的设计，是在不影响实用功能的情况下将缘部造型艺术化，
鉴定时应注意分辨。

五、从直径上鉴定

汉代铜镜在直径上特征依然没有固定化的趋势，这一点显而易见，因为各种各样的尺寸特征都有见到（图2-14），我们来看一则实例，"铜镜，直径7.3厘米"（枣庄市博物馆，2001）。可见这面铜镜的直径较为适中，并不是很大，与我们现在梳妆用的小镜子基本相当，实用的气息较为浓郁。而比这面铜镜大的造型也有见，我们来看一则实例，"铜镜M6：70，直径18.8厘米"（广西壮族自治区文物工作队等，2003）。可见这面铜镜在体积上的确是比较大，与战国时期的铜镜相差无几，不过在数量上显然如此大的铜镜锐减，并不十分常见，主要是在一些偏远的地区出现，在中原地区很少见，这一点我们在鉴定时应注意分辨。但总的来看汉代铜镜的尺寸范围还是比较广，可以说从6～20厘米的铜镜都有见，不过7～12厘米之间铜镜数量可能会更加丰富（图2-15），当然大于或者小于的情况都有见，这个数据只是一种概率，鉴定时仅供参考而已，不过由此也可见，汉代铜镜从尺寸特征上看显然是大小不一、品种多样，这一点很容易理解，因为铜镜作为人们日常生活当中的用具，为了满足不同性别、不同年龄段的人的喜好，在造型上必然会是多种多样，鉴定时应注意分辨（图2-16）。再者由以上数据我们可以清晰地看到汉代铜镜实用化的气息日趋浓重。

图2-14　直径适中青铜镜·汉代

图 2-15 较大铜镜·汉代

图 2-16 直径适中铜镜·汉代

六、从镜面状态上鉴定

　　汉代铜镜在镜面状态上特征明晰，这一点是显而易见的（图2-17），镜面真正平衍的情况很少见，基本上以镜面微鼓和微弧为显著特征（图2-18），我们来看一则实例，"铜镜 M35 ： 1，镜面微鼓"（山东省文物考古研究所，1996）。这并不是一则特例，而是很多，但鼓起的腹部都比较小，只是微小的浮动（图2-19），鉴定时应注意分辨。镜面微弧的造型也十分常见，再来看一则实例，"铜镜 M6 ： 17，镜面微弧"（南阳市文物工作队，1994）。这样的例子很常见，幅度通常情况下也很小。

图 2—17 镜面微鼓铜镜·汉代

图 2—18 镜面微弧铜镜·汉代

图 2—19 镜面微鼓铜镜·汉代

七、从出土位置上鉴定

汉代铜镜在出土位置特征上比较明确，基本上是以墓葬出土为主（图2-20），遗址出土的情况也有，但比较少见。从墓葬上看，多数铜镜出土在墓主人的身上，我们来看一则实例，"铜镜，M17：2，出土于墓主头部"（山东省文物考古研究所鲁中南考古队，1999）。由此可见，墓主人对它的珍视，同时也有镇墓、照妖的功能，放置在头部很显然就是有这些功能（图2-21）。但并不是所有的铜镜都随葬在墓主人头部，再来看一则实例，"铜镜M7：11，散布于墓室两处"（始兴县博物馆，2000）。由此可见，这面铜镜只是随葬在墓室内，其目的很明确，显然模仿的是墓主人生前的生活。另外，在一些偏远的地方人们对于铜镜还是比较珍视，我们来看一则实例，"铜镜，出土情况与M5：78相同，皆用丝织品将铜镜包裹后放入漆木盒中陪葬"（广西壮族自治区文物工作队，2003）。由此可见，墓主人对于铜镜的珍视（图2-22）。总之，从出土的具体位置特征上我们可以清楚地感受到汉代铜镜在日常生活当中的功能性特征是多样化的，鉴定时应注意分辨。

图 2-20　墓葬出土铜镜·汉代

图 2-21　墓葬出土铜镜·汉代

图 2-22　墓葬出土铜镜·汉代

图 2-23　有断裂铜镜·汉代

八、从完残特征上鉴定

汉代铜镜在完残特征上比较好，绝大多数汉代铜镜都是完整的，但也有一部分是残缺的（图 2-23），只是残缺的程度不同而已，我们来看一则实例，"铜镜 M7 ：11，出土时碎为两块"（始兴县博物馆，2000）。像这样的残缺显然并不是很严重，通过粘接后就可以复原。但也有的不能够复原，我们来看一则实例，"铜镜 M3 ：9，残破太甚，无法修复"（广西壮族自治区文物工作队，2000）。像这种情况并不是孤例，而是十分常见。另外，常见的残缺还有"铜镜 M20 ：1，镜钮残缺"（鲁怒放，2000）。但镜钮残缺的情况并不是很常见，因为作为扁平状铜镜造型，钮部并不是很容易断裂。当然最为常见的情况还是只有微小的磕碰或者残缺的情况，这一点我们在鉴定时应注意分辨。

九、从厚度尺寸上鉴定

汉代铜镜的厚度尺寸比较明确，主要分为两部分，一是镜体的厚度（图 2-24），二是缘的厚度。汉代铜镜在厚度特征上总的趋势是有所增加，但传统薄尺寸依然影响巨大，我们发现有一些特别薄的铜镜胎体，来看一则实例"铜镜 M14 ：1，厚 0.1 厘米"（河北省文物研究所等，1998）。这样的胎体的确是比较薄，当然比较厚的情况也有见，我们也来看一则实例，"铜镜 M20 ：2，厚 0.45 厘米"（西安市文物保护考古所等，2004）。这样的铜镜厚度显然是比较厚（图 2-25），从视觉上已经没有削薄的感觉。从缘部尺寸特征上看，汉代铜镜在缘部特征上已是比较厚，从 0.3 ～ 0.6 厘米的厚度都有见，我们来看一则实例，"铜镜 M2 ：16，缘厚 0.6 厘米"（南阳市文物工作队，1998）。由此可见，汉代铜镜在缘部厚度特征上显然是增厚了不少，特别是较厚的缘部数量在不断增加，这说明汉代铜镜已经完全

图 2-24　体较厚铜镜·汉代

走出了战国由于惜铜而铜镜削薄的特征。另外，从汉代铜镜体与缘的厚度特征上看，我们来看一则实例，"铜镜 M6 ： 4，厚 0.15 ～ 0.4 厘米"（南京博物院等，2002）。由此可见，区别还是比较大，缘部的厚度体是铜镜体厚度的数倍（图 2-26），而且这并不是一个孤例，像这样的例子汉代到处都是，看来这一点显然具有普遍性的特征，鉴定时应注意分辨。

十、从钮部特征上鉴定

　　汉代铜镜在钮部特征上十分明确，秉承战国时期并继续发展（图 2-27），我们来看一些实例，"铜镜，小弓形钮"（襄樊市博物馆，1997）。这种钮部造型并不是很常见，但也是出土于各地汉代墓葬当中；圆钮"铜镜，圆钮"（枣庄市博物馆，2001）。像这样的例子在汉墓当中发掘出土者可谓成百上千，数量特别多，过多例子就不再赘举；扁形钮。"铜镜，扁钮"（广西壮族自治区文物工作队等，2003）。扁钮在汉代铜镜中也是时常有见，但总量不大。半球状钮。"铜镜 M10 ： 32，半球状钮"（河南省文物考古研究所，2000）。这种

图 2-25　较厚铜镜·汉代

图 2-26　缘部较厚铜镜·汉代

钮部造型也是较为常见，但从数量上看出土多为 1 件，且并不是每一座墓葬当中都会出土，所以总量有限，只是汉代铜镜的一种钮部造型而已。桥形钮。"铜镜，桥形钮"（山东省文物考古研究所鲁中南考古队，1999）。可见，战国时期传统的造型在汉代被完美继承，但从数量上观察桥形钮在汉代显然没有战国时期那么流行（图 2-28），占据主导地位；半圆钮。"铜镜 M5：26，半圆钮"（三门峡市文物工作队，1994）。半圆形的钮在汉代铜镜中也是十分常见，而且可以衍生出诸多造型，如高半圆钮和矮半圆形钮等。另外还有见半球形钮的造型，我们来看一则实例，"铜镜 M5：3，半球钮"（驻马店市文物工作队等，2002），半球形钮的造型在汉代也是十分常见，显然是主流钮部造型之一（图 2-29）。铜镜连峰式钮。"镜 M20：2，连峰式钮"（西安市文物保护考古所等，2004）。连峰式钮的造型并不是很常见，不过从其造型比较复杂这一点来讲，应该在当时属于较为精致的铜镜之上使用（图 2-30）；方钮座。"铜镜 M36：6，方钮座"（南阳市文物考古研究所，2004）。方钮座的造型显然是延续战国时期，但在汉代已经不像战国时期那样的兴盛，在数量上有所下降，墓葬当中零星有出土。当然汉代铜镜钮部特征还有相当多，我们不可能一一列举，但由上可见，汉代铜镜在钮部造型上显然是集大成，并有新的发展，钮部造型隽永、式样多，可谓是精美绝伦，美不胜收，不过显然汉代铜镜钮部造型在多元化的同时也在固定化，如圆钮的造型比重进一步增加，固定化的趋势明显，而这种辩证关系我们在鉴定中应注意分辨。

图 2-27　圆钮铜镜·汉代

图 2-28　近桥形钮铜镜·汉代

图 2-29　半球形钮铜镜·汉代

图 2-30　连峰钮铜镜·汉代

十一、从纹饰上鉴定

汉代铜镜在纹饰上进一步丰富，常见的纹饰种类主要有栉齿纹、锯齿纹、连弧纹、鸟纹、虺纹、三角纹、青龙、白虎、朱雀、玄武、乳丁、弦纹、波浪纹、曲线纹、四叶纹、蟠螭纹、斜线纹、星云纹、连珠纹、凸弦纹、柿蒂纹、草叶纹等纹，还有四乳禽兽镜、四乳虺纹镜、四乳四神镜、四乳禽鸟镜、禽兽博局镜、多乳禽兽镜、五乳禽兽镜、六乳禽兽镜、七乳禽兽镜、连弧镜、连弧云雷镜、变形四叶镜、变形四叶夔凤镜、变形四叶对叶镜、变形四叶龙虎镜、神人车马画像镜、神人龙虎画像镜、神人禽兽画像镜、人物画像镜、龙虎瑞画像镜等（图2-31至图2-33）。由此可见，汉代铜镜上的纹饰不但集聚了战国以来铜镜上的诸多纹饰题材，而且创新了许多新的纹饰题材以及新的组合方式。

我们来看一则实例，"铜镜，钮座外有四乳丁间饰四鸟纹，其外饰栉齿纹、锯齿纹。座外饰内向八连弧纹一周，座与连弧之间饰线纹。外区有篆书铭文一周，为'内清以昭明，光夫日月'，有的字间用一种符号相隔"（枣庄市博物馆等，2001）。可见这面铜镜在纹饰上繁缛至极，先后运用了四乳丁纹、四鸟纹、连弧纹、锯齿纹、栉齿纹组合，又配以铭文相互映照，制造出了一面精美绝伦的铜镜，如果说战国时期铜镜上的纹饰是纯装饰的作用，而汉代铜镜上的纹饰则是全面的，不仅仅讲究美观，而且讲究寓意，换句话讲就是以纹饰取胜。

固定化的纹饰题材较为常见，我们来看一则实例，"铜镜，钮座外有方栏，栏外有八乳，乳与乳之间有青龙、白虎、朱雀、玄武等四神，镜边缘为锯齿纹和变形云纹"（洛阳市第二文物工作队，1995）。像这样的四神镜常见，虽然有不同之处，但都是一些细节，基本内容是一样的。

另外，还有神人禽兽镜、多乳四神禽兽纹镜、四乳四禽纹镜、六

图2-31　星云铜镜·汉代

图2-32　连弧纹铜镜·汉代

图2-33　四乳四螭铜镜·汉代

图 2-34　夔凤、栉齿纹组合铜镜·汉代

乳禽兽纹镜、四乳四神镜、连弧日光镜、昭明连弧纹镜、四乳四虺等较为固定化的纹饰题材，我们随意来看一则实例，"圆钮，连珠纹钮座。座外圈有四乳丁，间饰两虎和两组二仆一主神人。其外有铭文带，为"至（?）氏作镜真大巧，上有西王母，仙人子乔赤诵子，辟邪喜怒无央咎，千秋万岁主长久"。其外圈饰栉齿纹、锯齿纹和双线波纹，卷缘。直径 18.4、缘厚 0.8 厘米。流行于东汉中期以后"（枣庄市博物馆等，2001）。这是一面典型的神人禽兽镜，在这面铜镜中仙人形象变成了人，主人显然是西王母，《山海经》记载早在周成王时期成王就跨马至新疆与西王母相会与瑶池，看来汉代西王母的传说已经是家喻户晓，"这个镜子的功能很明显主要是辟邪镇墓之用，乞求其主人千秋万岁长久的灵魂不灭，只不过与后来的镇墓兽不同的是在汉代常常用铜镜上的神人力量来镇墓"（姚江波，2006）。总之，纹饰题材非常多（图 2-34），我们就不再赘述。

从纹饰与铭文上看，汉代铜镜在铭文上讲究纹饰与铭文的对应，纹饰与铭文共同装饰铜镜，大多数起到的是相互说明的作用，但多是纹饰衬托铭文，这一点很明确，来看一则实例，"铜镜，神兽外有半圆方枚带，每个方枚上有四字，全文为'吾作明镜，幽谏三商，配像世京，沉德序道，敬奉臣良，周刻无祀，百具作昌，买者大吉，生如山石，位至三公，与师命长'。缘内圈以波浪纹为地，饰浅浮雕神兽图案，外圈为卷云纹"（枣庄市博物馆等，2001）。由此可见，纹饰为主纹可能性不大，因为没有主体，显然是在辅助说明铭文，鉴定

时应注意分辨。从构图上看，汉代铜镜在纹饰上构图繁缛，简洁者很少见，构图合理性很强（图 2-35），讲究对称性。从线条上看，线条流畅，挥洒自如，刚劲有力，铭文字迹清晰，笔力苍劲，工艺精致，精美绝伦，鉴定时应注意分辨。从装饰部位上看，复杂的纹饰多装饰在镜面，而简单的纹饰（图 2-36），如只有一种纹饰题材多装饰在钮座之上，来看一则实例，如" 铜镜 M6 ： 17 柿蒂纹座 "（南阳市文物工作队， 1994）。这并不是一个特例，还有很多这样的纹饰，如连弧纹钮等，鉴定时应注意分辨。

图 2-35　连弧、乳丁纹组合铜镜·汉代

图 2-36　连弧纹铜镜·汉代

十二、从铭文上鉴定

　　汉代铜镜上的铭文相当多样（图
2-37），而且数量众多，字数也比较长，往
往是为说明一个问题而铸铭，我们来看一
则实例，"铜镜 M8:8，框内有铭文：' 大乐贵
富得所好千秋万岁延年益寿 '"（安徽省文物

图 2-37 "内清以昭明，光象夫日月" 铭文铜镜 · 汉代

考古研究所，2000）。这则铭文的意思很明确就是一个祝寿，以及吉
祥如意之意。还有" 长宜子孙 "" 长命富贵 "" 位至三公 "等表吉祥
的铭文（图 2-38）。另外还有表示情谊的铭文，如"' 见日之光，长
不相忘 '"（刘新等，1998）。总之，主要是以表吉祥为显著特征，种
类很多就不再赘举。从字体上看多数是篆书，线条细腻、流畅，书体
俊秀，十分秀丽。从装饰纹饰的部位上看也是比较复杂，各种各样都
有见，我们先来看一则实例，"铜镜 M2 ： 16，四柿蒂之间有铭文 ' 长
宜子孙 ' 四字 "（南阳市文物工作队，1998）。总之，汉代铜镜在铭
文特征上十分繁杂（图 2-39），鉴定时应注意分辨。

图 2-38 "位至三公" 铭文铜镜 · 汉代

图 2-39 皎光铭文铜镜 · 汉代

十三、从透光镜上鉴定

有一种铜镜可以透光，这似乎是魔术，但是在西汉时期这种铜镜真实地存在着，当我们拿着铜镜迎着光上面的铭文和纹饰就会立刻现象，光透过了铜镜。实际上光是不可能穿越铜镜的，这只是人们的一种视觉感觉而已，是由曲率造成的，是一种很自然的光学现象，而这种自然规律汉代人已经发现，并成功地制造了可以透光的铜镜，并在这些透光镜其背面铸刻铭文"见日之光"等（图2-40），但并不是所有的日光镜和昭明镜都可以透光，有相当一部分是不能透光的。因此，只看铭文来判断是否为透光镜，显然是不确切的，鉴定时应注意分辨。

图2-41　宽缘铜镜·汉代

图2-40 "见日之光，天下大明" 铜镜·汉代

图 2-42 平缘铜镜·汉代

图 2-43 较宽缘部铜镜·汉代

十四、从缘部特征上鉴定

汉代铜镜在缘部特征上很明确，造型以宽缘为显著特征（图 2-41），我们来看一则实例，"铜镜 M8 ∶ 8，宽缘"（安徽省文物考古研究所，2000）。窄缘的造型有见，但并不是很多。另外，三角缘也是汉代铜镜的重要特征，在汉代墓葬当中很常见，来看一则实例，"铜镜，三角缘"（枣庄市博物馆等，2001）。显然三角缘在造型上装饰的气氛比较浓郁，实用与装饰的功能结合得更为紧密。再者还有卷缘的造型，如在枣庄汉墓中就有发现。再者还发现有平缘（图 2-42），"铜镜，平缘"（嘉祥县文物管理局，1998）。显然平缘的造型是汉代铜镜缘部造型的一个主流，因为无论是宽缘还是窄缘其主体都是平缘，这一点我们在鉴定时应注意分辨。由此可见，汉代铜镜在缘部造型的设计上是统一和多样化的对立，而且特别注意到了缘部造型的设计（图 2-43），是在不影响实用功能的情况下将缘部造型艺术化，鉴定时应注意分辨。

十五、从流行程度上鉴定

汉代由于时间比较长，有的铜镜是一直很流行，而有的铜镜是在某一历史时期很流行，关系还是较为错综复杂（图2-44），但特征还是比较明确的，如四乳镜，主要流行于两汉交替之际；但多乳镜在流行程度上较晚一些，多出现在东汉中期；昭明镜西汉晚期较为常见；博局镜多在东汉时期流行，我们来看一则实例，"博局镜，框外为八乳钉"（广西壮族自治区文物工作队，2002）。总之，汉代铜镜在流行上的特征还是比较明确（图2-45），我们在鉴定时应注意分辨。

图2-44　造型隽永铜镜·汉代

图2-45　装饰繁复铜镜·汉代

图 2-46 造型隽永铜镜·六朝

第三节　六朝铜镜

一、从件数特征上鉴定

六朝铜镜在件数特征与汉代基本相似（图 2-46），基本上以墓葬出土为主，出土件数特征多为 1 件为多见，2 件和 3 件的情况也有，但数量比较少，我们来看一则实例" 铜镜，Ⅱ式：2 件 "（老河口市博物馆，1998）。但显然这种出土 2 件的情况属于偶见者。由此可见，从总量上看，六朝铜镜的数量并不是很多，鉴定时应注意分辨。

二、从种类特征上鉴定

六朝铜镜在种类特征上比较简单，在种类上基本延续汉代（图 2-47），而且数量急剧减少，如神兽镜常见，来看一则实例，" 铜镜 M6：16，神兽镜 "（南京市博物馆，1998）。另外，凤虎纹也常见，" 铜镜 M3：13，为双凤双虎纹镜 "（江西省文物考古研究所，1990）。还有像连弧纹镜等也都常见，但过多的例子已经不是很好列举。由此可见，六朝铜镜在固定化的种类特征上的确是比较黯淡，这一点我们在鉴定时应注意分辨。

图 2-47 四乳镜·六朝

三、从造型特征上鉴定

汉代铜镜在造型上进一步固定化，异形镜的造型很少见，主要以圆形为显著特征（图 2-48），我们来看一则实例"铜镜，皆圆形"（南京市博物馆等，2002）。这并不是一个特例，而是相当普遍，实例就不再赘举。总之，六朝铜镜基本上固定化到了圆镜之上，这一点我们在鉴定时应注意分辨。

四、从镜面特征上鉴定

六朝铜镜镜面特征比较明确，以镜面微凸和略呈弧形为显著特征，这一点是明确的（图 2-49），我们来看一则实例，"铜镜M2：38，镜面微凸"（青海省文物考古研究所，2002）。但一般情况下凸起真的是很小，必须用视觉仔细观察才能看得出来。镜面呈弧形的情况也是这样，"马塘 1 号镜，镜面略呈弧形"（临武县文物管理所，1997）。镜面弧度很小，基本上与微凸是一个概念，鉴定时应注意分辨。

图 2-48　圆形铜镜·六朝

图 2-49　镜面略呈弧形铜镜·六朝

图 2-50　宽缘铜镜·六朝

图 2-51　略有裂缝铜镜·六朝

五、从缘部特征上鉴定

六朝铜镜在缘部特征上比较明确，从造型上看以宽缘为主（图2-50），窄缘的数量锐减，另外三角缘还有见，我们来看一则实例"铜镜 M2 ∶ 38，三角缘"（青海省文物考古研究所，2002）。由此可见，三角缘在距离一些中原地区较远的地方被完整地保留了下来。从缘部装饰纹饰特征上看，通常情况下六朝铜镜缘部装饰纹饰的情况很少见，基本上都是素面，鉴定时应注意分辨。从总的情况来看，六朝铜镜在缘部特征上基本与汉代没有太大的变化，在这里就不再过多赘述。

六、从完残特征上鉴定

六朝铜镜在完残特征上比较明确，以完整器为显著特征（图2-51），这与铜镜的功能有着密切的关系，多数铜镜作为日常生活当中的用具随葬在墓主人的身上，或棺内，因此通常情况下保存的比较好。但残缺的情况显然也是时常有见，而且残损的情况各种各样，我们来看一则实例"星云纹铜镜 M1 ∶ 7，仅存四分之一"（新疆文物考古研究所，1997）。这种残缺的情况不是很常见，一般情况下铜镜在墓葬当中发掘出来后，即使受到重击而残碎，但也都能够复原。还有一些情况只是破裂，"铜镜 M6 ∶ 17，出土时已破裂"（南京市博物馆，1998）。这样的情况比较常见，是有残器的主要表现形式。从形成的原因上看，除了受到重击外，还有锈蚀的情况也是主要因素，我们来看一则实例，"铜镜，腐蚀严重，均已残破"（老河口市博物馆，

1998）。由此可见，这面铜镜完全是由于受到严重腐蚀而残缺的，这样的铜镜修复起来难度较大。总之在万残特征上六朝铜镜特征很明确，既有完好无损的器皿，也有残缺不全者，但二者相比较而言主要以完整器皿为显著特征，鉴定时我们应注意分辨。

七、从钮部特征上鉴定

六朝铜镜在钮部特征上基本上还是延续汉代，创新发展不是很多（图 2-52），不过与汉代钮部造型相比显然是减少了许多，主要以圆钮为主，我们来看一则实例"星云纹铜镜 M1 ∶ 7，圆钮"（新疆文物考古研究所，1997）。圆钮的造型最为常见，是六朝铜镜钮部造型上的重要一极。另外，六朝铜镜在钮部造型上的重要特征就是扁圆钮的造型增多，我们来看一则实例"铜镜 M6 ∶ 16，扁圆钮"（南京市博物馆，1998）。像在汉代较为流行的半球形钮也有见，如"铜镜，半球形圆钮"（南京市博物馆等，2002）。但基本上为零星出土，偶见的成分比较大。由上可见，六朝铜镜基本上是汉代铜镜的延续，但在种类和复杂程度上均有不同程度的下降，鉴定时应注意分辨。

图 2-52　圆钮铜镜·六朝

图 2-53 "君宜高官" 铭文与草叶、夔凤纹组合铜镜·六朝

八、从纹饰与铭文上鉴定

　　六朝铜镜在纹饰上基本延续汉代，但在纹饰种类以及固定化的纹饰上显然没有汉代丰富（图 2-53），主要保留了汉代铭文与纹饰共同装饰的特点，我们来看一则实例，"铜镜 M1：26，座外为蝠形四叶纹，叶内书'长宜子孙'字铭，叶间为怪云纹，即兽首镜的变体，外绕一周内向连弧纹"（青海省文物考古研究所，2002）。由此可见，这面铜镜先后装饰了怪云纹、兽首、连弧纹、蝠形四叶纹等，目的是为了衬托"长宜子孙"这四字铭文，表吉祥的寓意。像这样的铭文和纹饰相结合的情况还有很多，如常见的铭文有"位至三公"等，另外吾作镜十分常见，铭文内容多数是表家世的显赫地位，以及自身长生不老，而纹饰则是真托这些铭文。我们来看一面"位至三公"铜镜，"铜镜 M1：16，四蒂纹间多有一隶书铭文，旋读为'位至三公'四字。其外饰内向八连弧纹，连弧间有八个乳钉。外圈饰两周短矢线圈带，两圈带间有八个乳钉纹"（老河口市博物馆，1998）。由此可见，诸多的纹饰显然都是围绕着墓主人"位至三公"的理想在进行。由上可见，六朝铜镜在纹饰装饰功能上显然比汉代有所衰退，基本上退居到了说明和衬托铭文的功能之上，鉴定时我们应注意分辨。从构图上看较为合理，讲究对称，层次感分明，不过程式化的特征也比较明显；从线条上看，线条流畅，自若，刚劲挺拔，粗细线并用，显示了其相当高的铸造水平。

九、从锈蚀上鉴定

六朝铜镜在锈蚀上特征明确，由于距离现代比较久远，从发掘出土的器皿上看绝大多数都是有锈蚀，这一点是显而易见的（图2-54），只有个别保存比较好的情况，我们来看一则实例，"铜镜M6：16，镜面光亮"（南京市博物馆，1998）。由此可见，铜镜的锈蚀的确与保存环境有着密切的关系，如果是保存环境确实好的情况下，显然铜锈可以在很大程度上被避免。但这只是特例，很少见有保存这样好的情况。绝大多数都是有着各种各样锈蚀程度的铜镜，有的锈蚀比较轻，我们来看一则实例，"马塘2号镜，轻微锈蚀"（临武县文物管理所，1997）。而有的锈蚀比较严重，我们来看一则实例，"铜镜，镜背面锈蚀严重"（南京市博物馆等，1998）。像这种锈蚀严重的情况很常见，我们在鉴定时应注意分辨。从锈色上看多数为绿色的锈蚀，同时在绿锈之内也有见斑杂色的铜锈，这一点我们在鉴定时应注意分辨。

图 2-54　有锈蚀铜镜·六朝

图 2-55　直径较大铜镜·六朝

十、从直径尺寸上鉴定

汉代铜镜在直径尺寸上特征依然保留了汉代的特点，各种各样的尺寸特征都有，总的来看是大小不一（图 2-55），这也印证了六朝铜镜为了满足不同人群的需求，而铸造了多种尺寸大小的铜镜，我们来看一则实例，"铜镜 M8 ： 1，直径 8.8 厘米"（郑州市文物考古研究所，2000）。这面铜镜的直径在六朝铜镜中属中等大小，比其大或者是小的铜镜都有见，我们来看一则实例，"铜镜 M1 ： 16，直径16 厘米"（老河口市博物馆，1998）。由此可见，这面铜镜尺寸几乎是上个例子的倍数，差距比较大。比其小的例子我们来看一面，"铜镜 M1 ： 5，直径 8.3 厘米"（南京市博物馆等，2002）。由此可见，小铜镜的尺寸有一定的限制，小到一定程度就为止了，因为再小的铜镜无法完成其实用的功能，而铜镜毕竟是靠其映像实用的功能才生存下来的，这一点我们在鉴定时应注意分辨。总之，六朝铜镜在尺寸特征与汉代相比没有太大的变化，从 8 ～ 22 厘米的大小都有见，而且大于或者小于这个尺寸特征的情况都有，只不过在数量上比较少而已。

第三章　隋唐五代铜镜

第一节　隋代铜镜鉴定

一、从件数特征上鉴定

隋代铜镜在件数特征上十分明显，基本上还是围绕着铜镜的功能为主线，一般的墓葬当中随葬多为1件（图3-1），多者为2件，我们来看一则实例，"镜2面"（河北省文物研究所等，2001）。但两面铜镜的墓葬显然不是太多，因此从总量上看隋代铜镜并不是很多，当然这与隋代时间短暂也有关系，鉴定时应注意分辨。

二、从种类特征上鉴定

隋代铜镜在种类特征上比较简洁（图3-2），基本是沿袭汉六朝时期的铜镜特征，但在种类上少了很多，很多纹饰种类不见了，同时花卉纹明显有增加的趋势。我们来看一则实例，"铜镜M3：17，M3：16，四乳神兽镜"（河北省文物研究所等，2001）。不过四乳镜在隋代明显减少了。再来看花卉铜镜"铜镜H4：6，为花枝镜"（内

图 3-1　圆形铜镜·隋唐时期

图 3-2　瑞兽葡萄镜·隋唐时期

图 3-3 圆形铜镜·隋唐时期

图 3-4 完好无损铜镜·隋唐时期

蒙古文物考古研究所等，1990)。另外，在同一个遗址的发掘当中还出土了"铜镜 H4 ：6，六出葵花形"。总之，花卉纹或者花卉造型的铜镜在隋代数量明显增加，这一点我们在鉴定时应注意分辨。

三、从造型上鉴定

隋代铜镜在造型上特征非常明显，延续六朝时期的特征，基本上造型都固定化到了圆形一种（图 3-3），我们随意来看一则实例，"铜镜 M3 ：17，圆形"（河北省文物研究所等，2001）。其他的造型也有见，但从发掘的情况来看数量非常少，鉴定时应注意分辨。

四、从钮部特征上鉴定

隋代铜镜在钮部造型上基本延续前代，但钮部造型明显变化较多，我们来看一组较为典型的例子，在河北平山县西岳村隋唐崔氏墓的发掘当中发现两面铜镜在钮部特征上就有两种，一面为桥形钮，而另外一面为圆钮，鉴定时应注意分辨。另外，从纹饰上看显然是简化了许多，有纹饰的钮很少，多为素面，鉴定时应注意分辨。

五、从完残上鉴定

隋代铜镜在完残特征并不明确，既有完好无损的器皿（图 3-4），也有残缺者，因为完残具有偶发性，不过隋代铜镜在完残特征上总来的来看比较好，残缺者在总量上并不大，多是为残断的情况，我们来看一则实例，"铜镜，仅见残断铜镜"（内蒙古文物考古研究所等，1990)。总的来看以轻微残缺为主，严重残缺的情况也有见，但数量很少，通常情况下严重残缺者很多不能复原，鉴定时应注意分辨。

图 3-5 较厚缘铜镜·隋唐时期 图 3-6 较厚缘铜镜·隋唐时期

六、从共生器物上鉴定

隋代铜镜在共生器物上特征很明确，与我们认为的映像功能多数是息息相关，我们来看一则实例，"发笄 2 枚"（马幸辛，2001）。与发笄在一起显然说明了铜镜的功能是映像，可能这面铜镜就是墓主人生前梳妆使用的铜镜，我们在鉴定时应注意分辨。

七、从纹饰和铭文上鉴定

隋代铜镜纹饰基本上延续了汉六朝时期的特征，没有太大的改变，只是汉六朝时期盛行的纹饰解读铭文这一点明显得到简化，很多铜镜回归到了纹饰就是纹饰，铭文只有铭文的情况，我们来看一则实例，铭文为"光正隋人，长命宜新"（马幸辛，2001）。可见是吉祥语。我们再来看一则纹饰的实例，如"铜镜 M3：17，镜背纹饰分内外两区，内区为四叶间列乳突纹，外区为两周锯齿纹"（河北省文物研究所等，2001）。由此可见，这面铜镜之上只装饰的是繁缛的纹饰，但并没有铭文，这一点我们在鉴定时应注意分辨。

八、从缘厚特征上鉴定

隋代铜镜在缘部厚度特征上基本延续六朝（图 3-5），总的来看能够给人以厚实的感觉，但有时可以看到一些较薄的情况，我们来看一则实例，"铜镜 H4：6，缘厚 0.2 厘米"（内蒙古文物考古研究所等，1990）。由此可见，这面铜镜在缘部特征上并不是很厚实，而是比较薄，但这种情况显然不是主流（图 3-6），鉴定时应注意分辨。

九、从缘部造型上鉴定

隋代铜镜在缘部造型上是比较清晰，由东汉六朝时期宽沿为主，逐渐向窄沿过渡，我们来看一则实例，"铜镜 M3 ： 17，窄缘"（河北省文物研究所等，2001）。这并不是一个孤例，在许多地方都出土了相当数量的窄缘造型。由此可见，隋代铜镜在造型上并不以缘部来取胜，鉴定时应注意分辨。

十、从直径上鉴定

隋代铜镜在直径上特征与汉六朝时期基本相似，大小不一（图3-7），但总的来看显然有向小演变的趋势，我们来看一则实例，"铜镜 M3 ： 17，直径 8.8 厘米"（河北省文物研究所等，2001）。

图 3-7 直径较大铜镜·隋唐时期

图 3-8 菱花形铜镜·隋唐时期

第二节 唐代铜镜鉴定

一、从件数特征上鉴定

唐代铜镜在件数特征上比较明确，虽然墓葬和遗址内都有出土铜镜（图 3-8），但主要出土的位置是在墓葬当中，相当多的唐墓都会出土铜镜，但在件数特征上多为一至两面为多，而且以一面占据绝对优势地位，两面的情况都很少（图 3-9），我们来看一则实例，"铜镜 1 件"（忻州地区文物管理处，1998）。由此可见，在县令的墓葬当中才随葬了 1 件铜镜，所以随葬铜镜的多少并不在于墓主人的身份（图 3-10），一般的平民墓通常情况下也是随葬 1 件铜镜，这一点我们在鉴定时应注意分辨。

图 3-9 瑞兽葡萄镜·唐代

图 3-10 花卉纹铜镜·唐代

图 3-11 面平整铜镜·唐代

图 3-12 面平整铜镜·唐代

图 3-13 面平整铜镜·唐代

二、从镜面特征上鉴定

唐代铜镜在镜面特征上比较复杂，同时也较为明确，主要分为以下几种情况。

（1）镜面平整。唐代铜镜在镜面上很多一改汉代六朝时期必微凸的造型，而是整个镜面看起来很平整（图 3-11），这一点是显而易见的，我们来看一则实例，"铜镜 M11：4，镜面平"（宁波市文物考古研究所，2001）。这并不是一个孤例，而是在唐代非常多（图 3-12），我们再来看一则实例，"铜镜 M1：2，镜面平"（湖北省文物考古研究所等，2002）。由此可见，表面平整的铜镜依然是蔚然成风（图 3-13）。但通过观察，通常情况下唐代铜镜表面平整的现象并不是水平，不是几何意义上的，而是以视觉为判断标准（图 3-14），这一点我们在鉴定时应注意分辨。

图 3-14 面平整铜镜·唐代

　　（2）镜面微凸。唐代铜镜在镜面造型上不仅仅是平整的，微凸的造型也是时常有见（图 3-15），我们来看一则实例，"铜镜 M1 ： 1，镜面微凸"（南京市博物馆等，1999）。而且这样的例子很多，从数量上和平整的铜镜基本上平分秋色（图 3-16），不分上下，我们知道这种镜面微凸的造型显然是延续前代。由此可见，传统对于唐代铜镜而言十分重要，唐代铜镜在镜面特征上显然是在延续传统的基础之上而不断发展的（图 3-17），这一点我们在鉴定时应注意分辨。

图 3-15　面微凸铜镜·唐代

图 3-16　面微凸铜镜·唐代

图 3-17　面微凸铜镜·唐代

图 3-18　光亮可鉴铜镜·唐代

图 3-19　光亮可鉴铜镜·唐代

图 3-20　光亮可鉴铜镜·唐代

图 3-21　光亮可鉴铜镜·唐代

（3）光亮可鉴。唐代铜镜在镜面特征上重要特征之一就是光亮可鉴人影的铜镜非常多（图 3-18），可以说比以往任何一个时代都多，这不仅仅是与唐代铜镜保存好有关，主要是与铜的配比有关，在铜锡的比例当中，锡的比例加大，这样光亮度就是上去了（图 3-19），我们来看一则实例，"鸾鸟镜 M1：2，光亮可鉴"（青州市文物管理所，1998）。在发掘出土的器物中像上例这样光亮可鉴的唐代铜镜可以说比比皆是（图 3-20），是唐代铜器当中一道亮丽的风景线。即使有些有锈蚀的铜镜，局部也多能露出光亮可鉴的部分（图 3-21），鉴定时我们应注意分辨。

图 3-22　镜面光滑铜镜·唐代

图 3-23　镜面光滑铜镜·唐代

图 3-24　镜面光滑铜镜·唐代

（4）镜面光滑。唐代铜镜在镜面特征上手感也非常明显，多数闪烁着银光（图 3-22），手感非常的细腻、柔和，加之淡雅的金属光泽（图 3-23），显得是熠熠生辉，美不胜收，绝对是视觉的盛宴。我们来看一则实例，"铜镜 M ∶ 5，镜面平整光滑"（曲江县博物馆，2003）。这并不是一则孤例，在唐代铜镜中有很多镜面都是非常光滑和润泽的，尤其以"光亮可鉴"的铜镜为上品（图 3-24），鉴定时应注意感受这一特征。

图 3-25　较厚胎体铜镜·唐代

图 3-26　较薄胎体铜镜·唐代

三、从厚薄特征上鉴定

　　唐代铜镜在厚薄特征上比较明确，较薄和厚实的情况都有见（图 3-25），但主流是较薄，这一点从数量上看就很明确，我们来看一则实例，"铜镜 M1 ∶ 49，镜体较薄"（郑州市文物考古研究所，2004）。这样的例子很常见，数量非常多。再来看一则实例"铜镜 H4 ∶ 6，厚实"（内蒙古文物考古研究所等，1990）。但这样的例子显然不是很多，而且当时最为精致铜镜都是较薄胎（图 3-26），鉴定时应注意分辨。

四、从完残特征上鉴定

唐代铜镜在完残特征上特征较为明确（图 3-27），残缺的情况常见，这与唐代铜镜的配比有关，加入过多的锡元素，虽然增加了铜镜的亮度，但是也增加了铜镜的脆性，导致很多唐代铜镜断为两截（图 3-28），或者是其他的残损（图 3-29），我们来看一则实例，"铜镜，中间有一残钮"（黑龙江省文物考古研究所，2001）。再看一则实例，"铜镜H4：6，残存四分之一"（内蒙古文物考古研究所等，1990）。这些实例都不是偶见的现象，而是经常有见（图 3-30），

由此可见，唐代铜镜在有残器上的确是比较严重。但通过观察可知，唐代铜镜在完残特征上主要是以断裂为显著特征，经过修复一般情况下都可以复原（图 3-31），不能复原的情况很少见到。

图 3-27 完好瑞兽葡萄镜·唐代

图 3-28 断为两截鸾鸟铜镜·唐代

图 3-29 有残损铜镜·唐代

图 3-30 有残铜镜·唐代

图 3-31 已复原铜镜·唐代

五、从造型上鉴定

　　唐代铜镜的造型又一次向多元化的方向发展（图3-32），但显然走的不是很远；主要还是以圆镜为主（图3-33），圆镜的造型十分常见，我们随意来看一则实例，"铜镜M1：2，圆形"（湖北省文物考古研究所等，2002）。圆镜的造型基本上占据到整个唐代铜镜的大部分，可以说99%以上（图3-34），这一点我们在鉴定时应注意分辨。其次就是唐代铜镜向着多元化的方向所作出的努力，主要有以下几种：葵形。我们来看一则实例，铜镜H4：6，六出葵花形（内蒙古文物考古研究所等，1990）。这种葵花形的铜镜在唐代是时常有见（图3-35），形状以八出瓣葵花形为多见，特别是鸾鸟和花枝镜之上常见此种造型（图3-36）。正方形。唐代正方形的铜镜有见，只是在数量上并不是很常见，我们来看一则实例"铜镜，略呈正方形"（黑龙江省文物考古研究所，2001）。但是一般情况下，唐代很少见到纯正的正方形，基本上为视觉的盛宴，以视觉为判断标准，而不具备尺寸意义上的特征，何况通常情况下还伴随着圆角的情况。由此可见，唐代铜镜在造型上的确种类比较多，尝试十分频繁（图3-37），但是通过其数量较少这一点来看，唐代铜镜在圆形以外的尝试显然并没有取得实质性的进展（图3-38），普及性不是很好（图3-39），鉴定时应注意分辨。

图3-32　圆形铜镜·唐代

图3-33　圆形铜镜·唐代

图 3-34 圆形铜镜·唐代

图 3-35 八出葵花铜镜·唐代

图 3-36 葵花鸾鸟铜镜·唐代

图 3-37 正方形铜镜·唐代

图 3-38 亚字形万字镜·唐代

图 3-39 菱花形铜镜·唐代

六、从缘部特征上鉴定

唐代铜镜在缘部特征上很明确，多元化的特征很明显（图 3-40），我们具体来看一下，先来看一则实例，"宝相花镜，菱花缘"（济宁市博物馆，1997）。由此可见，这面铜镜的缘部造型为菱花形（图 3-41），显然目的是为了进一步装饰的需要，而不是其他。另外，窄缘的情况也比较常见，同时宽缘也较为常见，随意来看一则实例，"铜镜 M：20，宽缘"（郑东，2002）。还有镜缘微凸的情况也很常见，来看一则实例"铜镜，镜缘微凸"（黑龙江省文物考古研究所，2001）。从厚薄上看，唐代铜镜在缘部厚薄特征上比较明确，以厚缘为显著特征（图 3-42），但一般情况下并不是绝对的厚沿，我们来看一则实例，"铜镜 M11：4，缘略厚"（宁波市文物考古研究所，2001）。略厚缘的出现显然与整个唐代铜镜质量的普遍提高有关（图 3-43），由于惜铜而出现的薄镜基本上不存在了。从装饰上看，唐代铜镜在缘部上很少进行装饰，饰纹的现象也比较少见，通常情况下以素缘为主（图 3-44），这一点很明确，我们在鉴定时应注意分辨。

图 3-40 铜镜·唐代

图 3-41 菱花镜·唐代

图 3-42 厚缘铜镜·唐代

图 3-43 较厚缘铜镜·唐代

图 3-44 素缘铜镜·唐代

七、从钮部特征上鉴定

图 3-45 圆钮铜镜·唐代

唐代铜镜在钮部造型上延续传统，但也有新的变化和发展（图 3-45），这一点很明确，我们来看一些实例，"铜镜 M36 ： 1，圆钮"（河南省文物考古研究所等，2002）。这并不是一则特别的例子，在唐代圆钮的铜镜十分常见，可以说实例到处都是，占据着唐代铜镜钮部造型的主流地位（图 3-46），我们再来看一则实例，"铜镜 M36 ： 15，圆钮"（河南省文物考古研究所等，2002）。由此可见，唐代铜镜圆钮之多（图 3-47）。

兽钮。兽钮的造型在唐代铜镜中也是比较常见，我们来看一则实例"宝相花镜，兽钮"（济宁市博物馆，1997）。从这面铜镜上看，宝相花与兽钮完美地融合在一起，也就是在铜镜之上这是现实，不然在其他的地方很难想象兽与宝相花在一起共同装饰，但能够辨别出的兽面不是很多，多数以写意为主，只能看出是一个兽钮，从数量上看有一定的量（图 3-48 至图 3-51），但并不是十分常见。

椭圆形钮。唐代铜镜当中椭圆形钮也有见，我们来看一则实例"铜镜 M1 ： 2，椭圆拱形钮"（湖北省文物考古研究所等，2002）。由此可见，这是一面主体为椭圆形的钮，这种钮的数量在唐代铜镜中并不占主流地位，鉴定时应注意分辨。

图 3-46 圆钮铜镜·唐代

图 3-47 弦纹镜·唐代

图 3-48 兽钮铜镜·唐代

图 3—49 兽钮铜镜·唐代

图 3—50 兽钮铜镜·唐代
图 3—51 龟形钮海兽葡萄镜·唐代

半球形钮。唐代铜镜中半球形钮的数量依然很庞大（图 3-52），我们来看一则实例，"铜镜 M：20，半球形钮"（郑东，2002）。半球形钮是一种非常古老的钮部造型，汉代最为流行，六朝时期都有见，显然半球形钮的造型达到了相当合理化的程度（图 3-53），因此在唐代也是时常有见，而且在数量上保持了一定的量。

板状钮。板状钮在唐代常见，这是一种十分随意钮部造型，也具有很强的创新性，因为一般情况下都认为板状不可能会出现在铜镜之上，但在唐代这个富于想象的时代里还是出现了，我们来看一则实例"铜镜 M1：70，背面有一板状钮"（辽宁省文物考古研究所等，2001）。这显然是一个较为稀少的例子，因为这样的例子不是随意可以找到的，显然在唐代铜镜中只是有见而已，我们在鉴定时应注意分辨。

桥形钮。唐代铜镜桥形钮的造型比较常见（图 3-54），我们来看一则实例，"铜镜 M1：4，桥形钮"（临沂市博物馆，2003）。桥形钮是传统延续下来的造型（图 3-55），自从铜镜产生就是主流的造型，同样在唐代桥形钮也是常见，但显然已经不能占据主流地位。由此可见，唐代铜镜在钮部造型上十分丰富（图 3-56）。

半圆钮。半圆钮的造型在唐代也是十分常见，这一点是显而易见的，来看一则实例，"铜镜 M1：12，半圆钮"（郑州市文物考古研究所，2000）。实际上半圆钮也是一种视觉上的盛宴（图 3-57），并非是几何意义上半圆的造型（图 3-58），这一点我们在鉴定时应注意分辨。

龟钮。龟钮在唐代较为常见，我们来看一则实例"铜镜 M：5，一龟伏于叶上以作镜钮"（曲江县博物馆，2003）。但在实际发掘中显然龟钮的造型是多种多样的，但我们都可以明确地看到这是一面龟形的钮，但从总量上龟钮不占主流地位，鉴定时应注意分辨（图 3-59）。

扁平圆钮。在唐代扁平的钮部造型较为常见，我们来看一则实例，"铜镜，扁平圆钮"（石从枝，2001）。这并不是一个特例（图 3-60），而是在唐代比较常见。

无钮。唐代无钮的铜镜出现了，来看一则实例，"铜镜，无钮座"（石从枝，2001）。由此可见，唐代铜镜上在钮部造型上的诸多尝试，甚至连无钮的造型也尝试了，但从效果上看并不是很好，没有在唐代大规模的流行，鉴定时应注意分辨。

图 3–52　半球形钮铜镜·唐代

图 3–53　半球形钮铜镜·唐代

图 3–54　桥形钮铜镜·唐代

图 3–55　桥形钮铜镜·唐代

图 3–56　桥形钮铜镜·唐代

图 3-57　半圆钮铜镜·唐代

图 3-58　半圆钮铜镜·唐代

图 3-59　龟钮铜镜·唐代

图 3-60　扁平圆钮菱花镜·唐代

八、从缘厚特征上鉴定

唐代铜镜在缘部特征上具有多样化的特征，但基本上是向着两极化的方向发展（图3-61），我们来看一则实例，"铜镜M36：1，缘厚0.6厘米"（河南省文物考古研究所等，2002）。这并不是一则孤例，像0.6厘米厚度的铜镜在唐代的确是十分常见（图3-62），这一点是显而易见的。另外，我们再来看一则实例，铜镜M1：4，缘厚0.14厘米（临沂市博物馆，2003）。由此可见，这面铜镜的缘部尺寸相当的薄（图3-63），但这也并不是孤立的例子，我们再来看一面，"铜镜M1：1，缘厚0.2厘米"（郑州市文物考古研究所，2000）。由此可见，在唐代铜镜缘部尺寸非大既小的特征非常明显（图3-64），当然这只是一种主流，处于中间尺寸阶段的缘部造型应该都有见，不过是数量较少而已，鉴定时应注意分辨。缘部尺寸的两极化特征（图3-65），显然说明了巨大的对比性，由此也可以看到唐代铜镜全面繁荣，就连缘部特征也被用于衬托对比之用。

图3-61　缘部略厚铜镜·唐代

图3-62　缘部略厚铜镜·唐代

图 3-63　缘部略薄铜镜·唐代

图 3-64　缘部略厚铜镜·唐代

图 3-65　缘部略厚铜镜·唐代

九、从色彩上鉴定

唐代铜镜在色彩上特征十分明确（图3-66），除了铜锈的色彩外，唐代铜镜主要表现出的是银白色，我们来看一则实例，如"铜镜 M7：6，镜面银白色"（忻州地区文物管理处，1998）。由此可见，唐代铜镜在本色上基本上以银白色为显著特征（图3-67），映像的效果相当好，这一点我们在鉴定时应注意分辨。当然并不是所有的唐代铜镜在色彩上都是银白色，有一些表现出银灰色的原色（图3-68），我们来看一则实例，"铜镜，镜呈银灰色"（曲江县博物馆，2003）。显然这也不是一个孤立的例子，而是有很多这样的实例，鉴定时应注意分辨（图3-69）。另外，还有见的呈现出铅灰色的色彩，"鸾鸟镜 ZM1：2，呈铅灰色"（青州市文物管理所，1998）。从发掘出土的情况来看铅灰色的铜镜较为常见，墓葬和遗址当中都有出土，从数量上看有一定的量（图3-70）。从精致程度上看，无论是银白色还是银灰色，或者是铅灰色的铜镜，并没有证据能够证明色彩与铜镜的精致程度有关（图3-71），基本上精致、普通、粗糙的铜镜都有见（图3-72），这一点我们在鉴定时应注意分辨。

图3-66　银白色鸾鸟铜镜·唐代

图3-67　银白色鸾鸟铜镜·唐代

图3-68　银灰色铜镜·唐代

图3-69　铜镜·唐代

图 3-70　铅灰色铜镜·唐代

图 3-71　精致银灰色铜镜·唐代

图 3-72　铜镜·唐代

图 3-75 瑞兽葡萄纹镜·唐代

十、从种类特征上鉴定

唐代铜镜在种类特征上比较明确
（图 3-73），有相当多的固定化的铜镜特
征，我们来看一则实例，"铜镜 M 36 ： 1，
双鸾禽鸟荷花镜"（河南省文物考古研究所等，
2002）。另外，还有"铜镜 H4 ： 6，为花枝镜"（内蒙古文物考古研究
所等， 1990）。形成特定种类的铜镜通常较为固定化（图 3-74）。除
了上例中之外，还有很多种类，较为典型的有鸾鸟镜、瑞兽葡萄纹镜
等都常见（图 3-75）。

图 3-73 鸾鸟镜·唐代

图 3-74 "真子飞霜"铜镜·唐代

图 3-76　瑞兽葡萄镜·唐代

图 3-77　瑞兽葡萄镜·唐代

图 3-78　瑞兽葡萄镜·唐代

1. 瑞兽葡萄镜

瑞兽葡萄纹铜镜是盛唐社会的象征，人们一看到这种铜镜立刻就会联想到唐代，其原因是在唐代社会数量多，最精美，最繁缛，最精湛，精美绝伦（图 3-76）。我们来看一则实例（图 3-77），"圆形，伏兽钮，连珠纹高圈将镜分成内外两区。内区葡萄枝叶实缠绕，葡萄串除几串在钮周围外，其余十几串均匀地缠绕于连珠圈边。枝蔓中有两只孔雀，振翅翘尾，尾部覆羽十分华丽。六只不同形态的瑞兽分兽钮首尾两侧（图 3-78、图 3-79）。外区面积较宽，满饰果实累累的葡萄枝蔓，五鹊鸟、六瑞兽、二蜻蜓及二蝶置于其中"（孙祥星等，1992）。由此可见，这是一面孔雀纹葡萄镜，纹饰繁缛至极，但构图合理，层次分明，诸多的纹饰共同突出一个主题就是瑞兽葡萄纹，纹饰相当注重题材的多样性（图 3-80 至图 3-82），如瑞兽、蜻蜓、蝴蝶、喜鹊、葡萄、枝蔓、孔雀等，而且瑞兽不止是一只，而是六只瑞兽，五只喜鹊，两只蜻蜓和两只蝴蝶，这些数字在唐代都是非常吉利的数字，如此多的美的元素集合在一起，和数不胜数硕果累累的葡萄在一起，孔雀用于点睛，与其说是瑞兽葡萄纹，不如说是以上纹饰相互组合去宣泄人们的一种情感，而且将这种情感宣泄的淋漓尽致（图 3-83），诸多素材除了装饰外，更重要是从概率上抓住更多受众（图 3-84），引起人们对于美好事物的共鸣，显然瑞兽葡萄纹镜成功地做到了。

图 3-79　瑞兽葡萄镜·唐代　　　　图 3-80　瑞兽葡萄镜·唐代

　　唐代瑞兽葡萄镜固定的只是一个铜镜的种类，而并不固定瑞兽葡萄镜具体的内容，这一点很明确，我们来看一则实例"伏兽钮，一周突棱将镜背分为两区。内区有五串葡萄，枝叶缠绕（图 3-85），果实饱满。五瑞兽或俯或仰，有的作奔跑状，有的侧身攀援于枝蔓丛中。外区葡萄串交错排列，五只或飞翔或栖定的禽鸟环绕其间。云纹缘"（林州市文物管理所，1997）。由此可见，这面瑞兽葡萄纹镜更为繁密，工艺极为精湛，葡萄纹交错排列，纵横排列，果实饱满，瑞兽蹲于其中嬉戏，禽鸟飞翔，为我们营造成了一个宏大的场面（图 3-86），但这个宏大的场面确实靠很小的镜背面装饰形成的。从题材上看，这面瑞兽葡萄纹镜纹饰素材上选取的与上例显然不同，可以说除了瑞兽和葡萄之外基本都不同（图 3-87），这一特征我们在鉴定时应注意分辨。而创作者恰恰利用了这一点，通过不断地更换飞禽走兽的题材，从而使得瑞兽葡萄镜变得生动起来（姚江波，2006）。

图 3-81　瑞兽葡萄镜·唐代　　　图 3-82　瑞兽葡萄镜·唐代　　　　　图 3-83　瑞兽葡萄镜·唐代

关于为何使用葡萄纹来作为主纹之一（图 3-88），各种说法都有，本书认为一则葡萄是美味的水果，几乎所有人对于葡萄都有好感，显然可帮助唐代铜镜在纹饰题材上抓住更多的受众（图 3-89）。二则是葡萄的葡萄枝叶之间一串串累累的硕果，象征着多子多孙，这也是唐代人喜欢葡萄镜的主要原因。再者唐代瑞兽葡萄镜显然运用了"以小见大"园林式的创作手法，当我们的视线进入一个偌大的世外桃源，葡萄纹镜就是如同开着的一扇小窗户（图 3-90），使我们可以通过窗户窥视到里面的一切，方寸之间为我们营造出了一个偌大的葡萄园在丰收季节的盛景（图 3-91），再加上瑞兽的存在，此时天上人间已不能分辨。这显然园景手法所能达到的最高境界（图 3-92），鉴定时应注意分辨。

图 3-84 瑞兽葡萄镜·唐代

图 3-85 瑞兽葡萄镜·唐代

图 3-86 瑞兽葡萄镜·唐代

图 3-87 瑞兽葡萄镜·唐代

图 3-88 瑞兽葡萄镜·唐代

图 3—89 瑞兽葡萄镜·唐代

图 3—90 瑞兽葡萄镜·唐代

图 3—91 瑞兽葡萄镜·唐代

　　另外，瑞兽多是一些海兽，没有现实中的原形（图 3-93），都是一些现实和想象叠加在一起的形象，而这些海兽与喜鹊、孔雀、蝴蝶、蜜蜂、鸟类等现实中的动物在一起嬉戏，增加了其真实存在的可信性，但这只是一种表征，实际上并不存在瑞兽葡萄镜上的海兽，这与唐代的时代背景有关，唐代的大港口非常多，在扬州当时南方最大的城市，各国商人云集，大宗货物运输频繁，海兽与陆地上一些吉祥的动植物在一起（图 3-94），也没有什么奇怪的，但海兽葡萄纹镜应该还与一个传说有关，从秦始皇开始历代帝王们就相信并开始付诸行动到海上寻找仙丹，蓬莱仙岛，这种美好的传说直到唐代依然流行，而且似乎达到了高潮，这可能与唐代统治者笃信道教也有关系，让我们来看一次发掘，发掘报告这样描述："2000 年曾在这里发掘过一条探沟，初步了解到蓬莱岛南面池内的地层堆积等情况。这次发掘的主要目的是弄清蓬莱岛南岸的结构和上面的建筑等情况"（中国社会科学院考古研究所日本独立行政法人文化财研究所奈良文化财研究所联合考古队，2003）。"这是在唐代大明宫遗址之上发掘，看来在唐代大明宫之内统治者根据传说建造了'蓬莱仙岛''太液池'等仙界（图 3-95）。由此可见，在唐代人们对于仙界的崇拜，以及延伸而去的对于海洋的崇拜，而正是这种张扬的崇拜催生了瑞兽葡萄镜的产生"（姚江波，2006）。由此可见，瑞兽葡萄镜在各个方面显然都形成了固定化的趋势，有着深刻的历史渊源（图 3-96），成为唐代重要的铜镜品类，这一点我们在鉴定时应注意分辨。

图 3-92　瑞兽葡萄镜·唐代

图 3-93　瑞兽葡萄镜·唐代

图 3-94　瑞兽葡萄镜·唐代

图 3-96　瑞兽葡萄镜·唐代

图 3-95　瑞兽葡萄镜·唐代

图 3-97　花卉镜·唐代

2. 花卉纹镜

唐代花卉镜最为常见（图 3-97），可以说是一个花的海洋，为我们营造出了一个繁花似锦的时代,种类繁多,为各个朝代所罕见（图 3-98）。从种类上看主要以花枝镜和宝相花镜为显著特征。

图 3-98　花卉镜·唐代

图 3-99　花枝镜·唐代

图 3-100 花枝镜·唐代

图 3-101 花枝镜·唐代

（1）花枝镜。花枝镜在唐代大量存在（图 3-99 至图 3-106），我们来看一则实例，"双犀花枝镜。双犀体态丰腴，额顶及鼻上各生一角，两耳后竖，四蹄足，前腿直立，后腿微曲。长尾下垂。全身满布圆圈纹。钮上方竹林丛生，围以雕花栏杆。竹林两侧各有一枝花叶，花叶上又各有一小鸟和蜂蝶。钮下水波荡漾，池边花枝摇曳，蜂蝶飞舞，两侧各一株花枝"（林州市文物管理所，1997 年）。这面花枝镜力图表现的是一派田园风光，与犀牛为伴，花叶之上有小鸟和蜂蝶环绕，一潭深水，水波荡漾，池边花枝摇曳，这种场景在唐代小农经济社会十分常见，最具生活性，可以引起每一个人的共鸣，它就像是一个窗口，为人们的思绪打开了飞翔的翅膀，正所谓方寸之间窥于千里之外的景色，而这些唐代花枝镜显然做到了。从花枝镜的花枝数量上看，唐代花枝镜很有特点，通常情况下为八株或六株，以偶数为多见，但这并不绝对，实际上根据花枝镜的所要表达的含义，各种花枝镜的情况都有见，只是数量多少的问题。由此可见，花枝镜在数量上相当讲究对称性，这些花枝可能不是一对一地很直接地对称，可能会在不同的位置，但是它讲究的是总量上的对称，如八和六株花显然就是这样，这一点我们在鉴定时应注意分辨。构图合理性很强，线条流畅，刚劲挺拔，细腻圆润，可以说是精美绝伦，美不胜收，鉴定时应注意分辨。

图 3-102　花枝镜·唐代

图 3-103　花枝镜·唐代

图 3-104　花枝镜·唐代

图 3-105 花枝镜·唐代

图 3-106 花枝镜·唐代

（2）宝相花镜。宝相花镜在唐代十分常见（图 3-107），我们来看一则实例，"宝相花镜，饰如意纹。座外饰八团宝相花纹"（济宁市博物馆，1997）。这则实例并不是孤例，而是有相当多的例子，宝相花镜在总量上有一定的量，是唐代铜镜的重要品种（图 3-108）。宝相花在装饰纹饰上正向上例所述的那样是与如意纹等组合成纹，但很明显宝相花为主纹，其他纹饰辅助宝相花的存在，但有情况宝相花主纹的地位往往受到挑战，我们来看一则实例，"外缘高直梭边，以双凸线圆圈为间隔，缘间饰三角锯齿状。主体纹饰分内外两区，内区饰四朵宝相花，外区则为葡萄连枝纹，钮为鼻钮"（广西永福县文管所，1999）。由此可见，这面宝相花镜在主辅纹的关系上比较复杂，显然此时的宝相花是和其他纹饰共同组合而成一组新的纹饰题材，主纹的地位并不突出，只是组合纹饰中的一种而已。而宝相花则存在的方式和花卉镜上的株花也不同，它不是直接存在，而是进行了平面化的处理后以团花的形式分别呈现（图 3-109），这一点我们在鉴定时应注意分辨，因此我们说宝相花镜的出现显示了唐代铜镜高超的工艺水平，实际上就是将写实的花朵进行抽象化地表述，对立体的花朵进行平面化处理，但这种处理给人们的思维插上了腾飞的翅膀。从构图上看，宝相花镜通常情况下由于主题突出，再加之平面花团花的表现形式，因此层次极为分明，在线条上以细腻的线条勾勒，线条流畅，苍劲有力，美不胜收，鉴定时应注意分辨。

图 3-107 宝相花镜·唐代

图 3-108 宝相花镜·唐代

图 3-109 宝相花镜·唐代

3. 鸾鸟镜

唐代铜镜中鸾鸟镜占据着重要一极（图3-110），也是唐代铜镜中数量较多的一种（图3-111），我们来看一则实例，"鸾鸟镜 ZM1：2，钮外饰一高浮雕鸾鸟（图3-112），回首展翅翘尾，单足站立，绶带上飘（图3-113）。鸾鸟头侧及双足两侧各有一朵高浮雕瑞云。镜内缘环饰8朵高浮雕瑞云"（青州市文物管理所，1998）。这并不是一面特例，而是各个地区都非常常见（图3-114），可以看到鸾鸟装饰的方式是高浮雕，立体感很强（图3-115），展翅欲飞状，祥云朵朵，仙境呈现（图3-116），实际上这几乎说所有唐代鸾鸟镜在宏观上的特征，由此可见，显然是形成了一种固定化形式。但每一面鸾鸟镜可以都或多或少的有区别，这一点是显而易见，它们的区别之处在于细节（图3-117），我们再来看一则实例"双鸾方胜千秋镜。钮左右各站立一鸾鸟，双鸾头有花冠，展翅翘尾，一脚独立，一脚踏于云头上。钮上为两团扇形叶托着盛开的花瓣，瓣下垂着方胜形纹，中有一'千'字。钮下为荷叶花瓣，下垂方胜中有一'秋'字。……其间有禽鸟四只，两只长颈短尾，口衔叶片，另两只长尾不衔物"（林州市文物管理所，1997）。

图 3-112　鸾鸟镜·唐代

图 3-111　鸾鸟镜·唐代

图 3-110　鸾鸟镜·唐代

图 3-113 鸾鸟镜·唐代

图 3-114 鸾鸟镜·唐代

图 3-115 鸾鸟镜·唐代

图 3-116 鸾鸟镜·唐代

图 3-117 鸾鸟镜·唐代

图 3-118 鸾鸟镜·唐代

　　由此可见，这面铜镜的纹饰较为复杂，多种纹饰在一起与铭文组合成纹，鸾鸟极具个性，一脚独立，一脚立于云头之上，仙界的气氛更为浓郁，在纹饰布局上疏朗，有大片的留白（图 3-118），这显然是鸾鸟镜在纹饰上的一个特点，给人以更多的联想。另外，鸾鸟镜显然给人们显示的画面是写实与写意的并举（图 3-119），我们来看一则实例，" 双鸾葵花镜，为八出葵花形，圆钮。钮左右各立有一鸾鸟，曲颈相对，振翅翘尾作起舞状，钮上下为花卉图案，由枝、叶、蕾构成，看似荷花。边缘配置如意状云纹 "（浙江省文物考古研究所，2002）。由此可见，这是两只鸾鸟相对，似翩翩起舞状（图 3-120），显然是鸟是现实的，但起舞是写意的，但在此却以艺术的形成表现的非常自然，而且惟妙惟肖（图 3-121），寓意仙界之物，而下面的辅助纹饰荷花等显然都是写实的，但如意云显然是写意的，写意于一种传说，一种与仙界神明有关的行走方式，伴随着祥云我们可以看到写意与写实在此完美地融汇在一起，共同装饰了这面铜镜。从构图上看，鸾鸟镜鸾鸟主纹的地位很突出（图 3-122），并不掩饰，其他诸多纹饰都是处于从属的地位，而且采取了特写的方式，放大镜头到鸾鸟上去，这显然是一种创新（图 3-123），以前很少见到。从工艺上看，鸾鸟的镜做工精湛，造型隽永、雕刻凝练，加之唐代铜镜多呈现出的是银白或银灰色（图 3-124），鸾鸟在铜镜之上高浮雕的效果，真的犹如仙界之鸟下凡尘，精美绝伦的艺术品（图 3-125），具有极高的研究、艺术、经济价值。

图 3-119　鸾鸟镜·唐代

图3—120 鸾鸟镜·唐代

图3—121 鸾鸟镜·唐代

图3—122 鸾鸟镜·唐代

图 3-123 鸾鸟镜·唐代

图 3-124 鸾鸟镜·唐代

图 3-125 鸾鸟镜·唐代

4."真子飞霜"镜

"真子飞霜"镜是唐代最为常见的铜镜之一（图3-126），听"真子飞霜"镜的名字就会使人感觉寒冷，显然"真子飞霜"镜并不是现实社会中使用的铜镜（图3-127），而是专有的铜镜明器，一般情况下这种铜镜造型都比较大（图3-128），可以说做得很大，以利于用来表达对逝去人们的哀思。这种铜镜在很多方面都已固定化了，因此它成为了唐代铜镜重要品类之一（图3-129）。下面我们具体来看一下。

图 3-126 "真子飞霜"铜镜·唐代

图 3-127 "真子飞霜"铜镜·唐代

图 3-128 "真子飞霜"铜镜·唐代

图 3-129 "真子飞霜"铜镜·唐代

图 3-130　"真子飞霜"铜镜·唐代

图 3-131　"真子飞霜"铜镜·唐代

图 3-132　"真子飞霜"铜镜·唐代

图 3-133　"真子飞霜"铜镜· 唐代

　　在造型上，唐代"真子飞霜"镜基本上被固定化到了圆形之上（图 3-130），其他形状的造型见到，这体现出了人们对于"真子飞霜"镜的固定化格式的严肃和认真，其次就是体积大，体现出人们对于逝者的尊重（图 3-131）；再者就是造型规整（图 3-132），几无变形器，胎体均匀，配比科学，虽然不是现实社会当中人们使用的铜镜，但是在质量上没有任何的下降，反而是有精致化的倾向（图 3-133），这是唐代铜镜明器与传统明器重要的不同之处，鉴定时我们应注意分辨。

在完残上，正是由于唐代铜镜个体
过大（图3-134），再加之唐代铜镜本身
脆性过大，所以唐代"真子飞霜"镜完残
情况不容乐观，几乎成为了唐代"真子飞霜"
镜的一个重要特点，就是唐代"真子飞霜"镜发
掘出土时经常有残，残的方式比较明确，都是以

图3-134 "真子飞霜"铜镜·唐代

裂缝的形式出现，如从中间断为两半（图3-135、图3-136），其他
残损的方式不是很常见，当然完整的情况也有见，这一点我们在鉴
定时应注意分辨。

图3-135 "真子飞霜"铜镜·唐代

图3-136 "真子飞霜"铜镜·唐代

图 3-137 "真子飞霜"铜镜·唐代

图 3-138 "真子飞霜"铜镜·唐代

在铭文上，唐代"真子飞霜"镜多为田格铭"真子飞霜"四字款（图 3-137），另外，在外区还经常有见环绕一周铭文，铭文内容各地发现的情况也不尽相同，但大致内容都是表哀思的文字，目的是照心之用，勿相忘，共命运，由此我们可以窥视到唐代"真子飞霜"镜涉及墓主人及埋葬他的人的情感，所以无论是在铭文及其他方面一切都显得十分正式（图 3-138），鉴定时我们应注意分辨。

图 3-139 "真子飞霜"铜镜·唐代

在纹饰上，唐代"真子飞霜"镜真正的点睛之处是在于它的纹饰（图 3-139），悲伤的场面使人看后不免潸然泪下，通常情况下有抚琴之人（图 3-140），估计并不代表墓主人或者其他什么人，而只是一种固定化的形式，披衣坐狄，似在吟唱，以人物为主，纹饰开始以此推开，人物前后通常是竹笋俱在，枝叶茂盛，笔墨纸砚一应俱全，荷叶挥舞，云山日出，石山水池，水波涟漪，然这是霜天，我们似乎能够听到呼啸的寒风吹过（图 3-141），但披衣人依然而坐，并无任何动作，心中无限的哀思俱在此情此景之中。构图繁简并举，合理性很强，线条流畅（图 3-142），刚劲挺拔，粗线与细线共同勾勒，绝无敷衍，工艺精湛至极（图 3-143）。

图 3-140 "真子飞霜"铜镜·唐代

图 3-141 "真子飞霜"铜镜·唐代

图3-142　"真子飞霜"铜镜·唐代

图3-143　"真子飞霜"铜镜·唐代

　　总而言之，唐代"真子飞霜"镜给人们多带来的震撼是从心灵上的，显然是大唐盛世的象征（图3-144），没有一个时代能将哀思在铜镜上表达的如此淋漓尽致（图3-145），鉴定时应注意分辨。

图3-144　"真子飞霜"铜镜·唐代

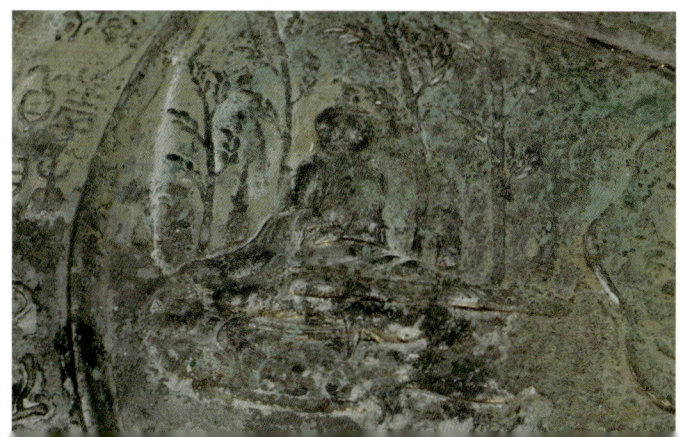

图3-145　"真子飞霜"铜镜·唐代

十一、从素面特征上鉴定

唐代铜镜中有相当多是素面的（图3-146），这一点似乎并不奇怪，在唐代已经成为很平常的事情，我们来看一则实例，"铜镜M1：1，素面无纹"（郑州市文物考古研究所，2000）。再来看一则实例，"铜镜M1：4，素面"（临沂市博物馆，2003）。可见，唐代铜镜的素面显然是比较常见，不同地区都有发现（图3-147）。从数量上看，虽然占据不到主流地位，但是在总量上有一定的量。由此可见，唐代铜镜实用的功能进一步世俗化，不需要上面装饰过多的纹饰（图3-148），只要实用的铜镜同样在唐代很流行，鉴定时应注意分辨。

图 3-146　铜镜·唐代

图 3-147　铜镜·唐代

图 3-148　铜镜·唐代

图 3-149 葵瓣镜·唐代

图 3-150 瑞兽葡萄纹铜镜·唐代

图 3-151 鸾鸟纹铜镜·唐代

十二、从纹饰上鉴定

唐代铜镜在纹饰上的特征十分明确，唐代铜镜素面镜变成了少数（图 3-149），多数铜镜之上都装饰着各种各样的纹饰，唐代铜镜可以说是一个纹饰的海洋。仅从种类上看就集前代之大成，常见的纹饰种类主要有瑞兽纹、瑞兽葡萄纹（图 3-150）、蝴蝶、蜻蜓、孔雀、喜鹊、折枝、独枝、缠枝、锯齿状、宝相花、鸾鸟（图 3-151）、仙人、荷池、抚琴、弹吟、怪石、假山、荷叶、连珠纹、蜂蝶、奔兽、云纹、锯齿纹、花苞、草叶、凤凰、真子飞霜等都常见（图 3-152）。由此可见，这些纹饰多数是传统延续下来的纹饰，唐代与前代的区别主要是组合方式的不同，这一点很明确，我们来看一组纹饰，"铜镜，以双凸线圆圈为间隔，缘间饰三角锯齿状。主体纹饰分内外两区，内区饰四朵宝相花，外区则为葡萄连枝纹"（广西永福县文管所，1999）。由这面铜镜可以看到，铜镜上的纹饰题材其实很简单，如圆圈纹和三角锯齿纹都是简单的几何纹，新石器时代的陶器和商代的青铜器上就常见，但是在唐代铜镜上却奇迹般与抽象意味浓重的宝相花纹，以及葡萄连枝纹共同组成了一幅美妙的画卷（图 3-153），这就是唐代铜镜的纹饰，主要通过重组的纹饰来体现纹饰之美，艺术之真谛。我们再来看一则实例，"铜镜 M：5，镜背铸有精美清晰的图案：中间为龟形钮；左侧竹林下有一仙人置琴膝上弹吟，前设一案；右侧有一鸾鸟立于一石上作展翅飞舞状；上方有云山日（月）出景象，一鹤正朝此飞去；下方则有一水波涟漪之荷池，池下有怪石假山，池中立一荷叶"（曲江县博物馆，2003）。由此可见，这面铜镜描述了一个极为宏大的场面（图 3-154），鸾鸟飞舞，怪石

嶙峋，荷塘涟漪，水波荡漾，日出东方，仙鹤飞舞的绮丽仙界景观，这也是唐代铜镜在纹饰上的一个重要特点，就是善于描述极宏大的场面，给人以美妙的享受。另外，唐代铜镜在构图上极为讲究对称性，我们来看一则实例，"铜镜 M3 ： 2，背饰凸雕的二对鸟兽，上下二兽作奔跑状；左右两鸾相对"（俞洪顺等，1999）。由此可见，这面铜镜之上对称性非常明显，鸟兽相对、上下相对、左右相对等等（图 3-155），一切都是相对的，显然体现出了极强的对称性原则。但这是一些较为简单的纹饰，而唐代很多纹饰则是相当繁缛，如瑞兽葡萄纹镜上面的纹饰层层叠叠，题材繁多，异常繁缛，但无论再繁缛的纹饰题材，基本上都是构图相当合理，极为讲究对称性，各种对称以各种不同的方式存在，线条流畅、刚劲挺拔，为我们勾勒出了一幅幅美妙的画卷（图 3-156），组成了灿若星辰的唐代纹饰群，鉴定时应注意分辨。

图 3-152　"真子飞霜"铜镜·唐代

图 3-153　瑞兽葡萄纹铜镜·唐代

图 3—154 鸾鸟镜·唐代

图 3—155 纹饰对称性较强瑞兽纹铜镜·唐代

图 3—156 线条流畅花卉纹铜镜·唐代

图 3-157　"亚"字形
"万"字铭文铜镜·唐代

十三、从铭文上鉴定

唐代铜镜在铭文上特征比较明确（图 3-157），铜镜上铭文的数量和地位均有不同程度下降，一些表述很直接的铭文很少见到，如"位至三公"等。铭文与纹饰共同装饰铜镜的情况有见，但数量在减少，像前代一样用纹饰来说明铭文的情况更为少见。由此可见，唐代铜镜在工艺水平上极高，多是以美的形式来表达一切，将很生硬的文字寓意用各种各样的花鸟虫鱼等图案来表述，但在唐代铜镜之上还是保留着一些铭文的形式，我们来看一则实例，"铜镜 M7：6 内八区按逆时针依次镌写天门、天盗、天官、天阴、天官（宫？）、天阳、天财、天贼。外八区镌写历法时日，有三处铸造有误，如'天财'区下的'二日'当为'三日'，'十六'当为'十九'；'天阴'区下'廿日'当为'卅日'"（忻州地区文物管理处，1998）。由这面铜镜上的铭文我们可以看到程式化的特征很明显，讲究对称性（图 3-158），显然是一面主要以铭文题材为主的铭文镜，但是这种铜镜在数量上很少，鉴定时我们应注意分辨。另外，唐代还有一些较为固定化的铭文，如"真子飞霜"镜，该铭文为唐代最为常见，因为隋唐五代时期的铜镜多以精美的做工和纹饰取胜，而不是以铭文及铭文内容取胜。

图 3-158　极讲对称的"亚"字形"万"字铭文铜镜·唐代

图 3-159　工艺精湛铜镜·唐代

图 3-160　做工粗糙铜镜·唐代

十四、从做工上鉴定

唐代铜镜在做工上特征十分明确，以精湛的工艺为显著特征，在制作上非常规整（图 3-159），我们来看一则实例，"铜镜M7：6，制作工整"（忻州地区文物管理处，1998）。这个例子并不是一个孤例，而是在唐代铜镜中有相当多的情况都是这样，鉴定时应注意分辨。另外，我们可以看到在唐代铜镜中还有一些是制作比较粗糙，这一点是比较明确的（图 3-160），我们来看一则实例，"铜镜M1：49，制作粗糙"（郑州市文物考古研究所，2004）。但从数量上看，粗糙的情况不是很常见，基本上为偶见（图 3-161），鉴定时应注意分辨。

图 3-161　工艺精湛铜镜·唐代

十五、从镜间特征上鉴定

唐代铜镜在镜间上看特征很明显，我们先来看一则实例，"铜镜M1：71，中间稍薄"（辽宁省文物考古研究所等，2001）。这不是一则孤例，而是十分常见，有很多唐代铜镜在镜子中部表现出薄的特征（图3-162），但是由于纹饰装饰的作用，这一点似乎是不太明显，但实际上仔细观察是存在的，这是唐代铜镜上的重要特征之一，我们在鉴定时应注意分辨。

十六、从直径上鉴定

唐代铜镜在直径特征上与前代相比并没有什么异同，依然是大小不一（图3-163），这显然是由于铜镜的功能性特征所决定的，因为实用必然是要适应社会上各种各样的需求，因此唐代铜镜在直径特征上依然是多种多样，我们随意来看两则实例，"铜镜M1：2，直径26厘米"（俞洪顺等，1999）。显然这是一面比较大的铜镜，当然大于它的铜镜也有见。我们再来看一面比较小的铜镜，"铜镜M1：71，直径9厘米"（辽宁省文物考古研究所等，2001）。这面铜镜在唐代铜镜中的确是比较小的，当然再小的铜镜也有见，但幅度不大，因为再小就会对铜镜的实用价值造成影响，这一点我们在鉴定时应注意分辨。

总之，唐代铜镜在直径特征上范畴较为宽泛，但主要是以10～20厘米的尺寸特征为多见（图3-164），鉴定时应注意分辨。

图3-162　较薄铜镜·唐代

图 3-163　直径较大铜镜·唐代

图 3-164　直径较大铜镜·唐代

十七、从锈蚀上鉴定

唐代铜镜在锈蚀特征上比较明确，锈蚀十分常见（图 3-165），这一点是显而易见的，我们来看一则实例，"铜镜 M1：70，已锈蚀"（辽宁省文物考古研究所等，2001）。这并不是一个孤例，而是像这样的例子很多，严重锈蚀的情况也有见，我们来看另一则实例，"铜镜 M1：2，锈蚀严重"（俞洪顺等，1999）。但严重锈蚀的情况在唐代并不是特别常见，严重锈蚀的判断标准一般是纹饰锈蚀不清的情况，既可定性为已经有严重锈蚀（图 3-166）。唐代铜镜之所以在锈蚀上比较轻微，显然与其科学的配比结构有关，增加了锡的含量，很多的唐代铜镜现在看起来依然是光亮鉴人，但铜锈的形成很复杂，主要与保存环境有关，因此唐代铜镜在锈蚀上的本质是没有规律性特征，如果保存环境较好，那么铜镜上的锈蚀就会轻微的多，反之，保存不好的情况下，显然就会锈迹斑斑，通常情况下唐代铜镜在锈蚀上都是一层绿锈，中间夹杂着黑、灰等杂色斑（图 3-167），鉴定时应注意分辨。

五代铜镜基本上是唐代铜镜的延续，很多铜镜与唐代基本相似，很难区分，而且有大量铜镜本身就是由唐时期铸造的，创新很少，故五代铜镜我们就不再过多进行赘述，鉴定时应注意分辨。

图 3-166　锈蚀较严重铜镜·唐代

图 3-167　有杂色斑铜锈的铜镜·唐代

图 3-165　局部有绿色铜锈铜镜·唐代

第四章　宋元铜镜

第一节　宋代铜镜

一、从出土位置上鉴定

宋代铜镜主要以墓葬出土为主（图 4-1），遗址出土数量很少，但在墓葬当中的出土位置多有不同，我们来看一则实例，"铜镜M1 ：11，出土于墓室内棺床正中"（甘肃省文物考古研究所，2002）。由此可见，这面铜镜显然是随葬于墓主人身上，随身携带（图 4-2），以供自己在另外一个世界里使用。再来看一则实例，"铜镜M1 ：11，原应悬于墓顶"（甘肃省文物考古研究所，2002）。由此可见，这面铜镜的功能显然不是普通的梳妆用具，悬挂于墓顶部显然有照妖（图 4-3），镇墓的功能，这一点显而易见，这些功能性特征我们在鉴定时应注意分辨。

图 4-1　花卉纹铜镜·宋代

图 4-2　实用器铜镜·宋代

二、从件数特征上鉴定

宋代铜镜在件数特征上非常的明显（图 4-4），墓葬和遗址出土基本上都是以一面为多，我们来看一则实例，"铜镜，1 件"（安徽省黄山市黄山区文化局，1997）。这样的例子有很多，就不再赘述。当然两面的情况也有见，如"铜镜，其中 2 枚圆形"（镇江博物馆，2004）。而且这样的实例在不同地区的墓葬当中也都是很常见，同样三面、四面的情况也有见（图 4-5），"铜镜，4 件"（常州市博物馆，1997）。而且数量不在少数。由此可见，宋代铜镜在件数特征上的确是比前代有多样化的趋势（图 4-6），而铜镜数量的增多显然说明功能在增多，不仅仅是映像梳妆的功能，这一点在鉴定时我们应能看到。

图 4-3　功能多样化的铜镜·宋代

图 4-4　圆形铜镜·宋代

图 4-5　圆形铜镜·宋代

图 4-6　圆形铜镜·宋代

图 4-7　方形海兽葡萄纹铜镜·宋代

图 4-9　素面铜镜·宋代

三、从种类上鉴定

宋代铜镜在种类特征上与唐代相比明显变少，这显然说明铜镜进一步向大众化的方向发展（图 4-7），铜镜的个性变弱，消费群体划块的特征减弱，在宋代表现较为突出铜镜种类主要有葵花形。我们来看一则实例，"铜镜，八出葵花形"（丁勇，1990）。就是这样的例子也不能占据主流地位，在数量上比圆形铜镜要少得多，几乎可以忽略不计（图 4-8）。另外，就是素面镜，我们来看一则实例，"铜镜，素面铜镜"（丁勇，1990）。实际上素面镜在数量上逐渐增多，这昭示出铜镜实用化的趋势更加浓郁（图 4-9），铜镜装饰性的功能正在减弱，鉴定时应注意分辨。

图 4-8　圆形海兽葡萄纹铜镜·宋代

四、从缘部尺寸特征上鉴定

宋代铜镜在缘部尺寸特征上固定化的趋势较为明显（图4-10），我们来看几则实例，"铜镜，边缘厚0.3厘米"（丁勇，1990）。0.3厘米的厚度显然并不是很厚，与前代相比显然缘部是变薄了，这种厚度是否具有普遍性特征，我们再来看不同的实例，"八卦镜，厚0.3厘米"（济宁市博物馆，1997）。另外，还有"铜镜M1：11，厚0.3厘米"（甘肃省文物考古研究所，2002）。由此可见，0.3厘米厚度的铜镜显然具有一定程度上的代表性，看来宋代铜镜在缘部特征上逐渐走向的是固定化的道路。当然比0.3厘米厚和薄的情况都有见（图4-11），我们再来看一则实例，如"铜镜，边缘厚0.4厘米"（丁勇，1990），鉴定时应注意分辨。

图4-10　造型隽永铜镜·宋代

图4-11　葵花铜镜·宋代

图 4-12　圆钮铜镜·宋代

图 4-13　桥形钮铜镜·宋代

五、从钮部特征上鉴定

宋代铜镜钮部特征比较明确，钮部造型与唐代相比进一步丰富，但最为常见的还是圆钮的造型（图 4-12），我们来看一则实例"八卦镜，圆钮"（济宁市博物馆，1997）。像这样的例子很多，随处可见，就不再赘举，总之在数量上圆钮的造型基本上还是占据优势地位。桥形钮。桥形钮的造型在宋代十分常见（图 4-13），几乎增加到与圆钮平起平坐的地位，我们来看一则实例"铜镜 M1：4，桥形钮"（镇江博物馆，2004）。半球形钮。半球形钮的数量也是时常有见，我们来看一则实例，"铜镜 M2：19，背面中心有半球形钮"（常州市博物馆，1997）。这种汉代以来非常流行的钮部造型在宋代铜镜之上也是大放异彩，美不胜收，鉴定时应注意分辨。环钮。环钮的造型在宋代十分常见，我们来看一则实例"铜镜，小环钮"（孝感市博物馆，2001）。这种钮部造型更为简洁，很显然是以实用为先导，装饰的功能居于次要地位，另外还建有双环的钮部造型。无钮镜。铜镜没有钮，显然这种铜镜在唐代就常见，看来是完美地延续在宋代铜镜上，不过在数量上并不是很常见，这一点我们在鉴定时应注意分辨。从钮的大小来看，宋代铜镜在钮部体积上不断变小，这是一个明显的趋势（图 4-14），我们来看一则实例，"铜镜 M2：1，桥形小钮"（河

北省文物研究所，2000）。这种实例并不是特例，也不仅仅是限于桥形钮，而是相当多造型的钮部都变小了（图4-15），这说明宋代铜镜世俗化的程度更加深化，目的显然是为了讲究成本的需要，鉴定时应注意分辨。

图 4-14　钮较小铜镜·宋代

图 4-15　钮较小铜镜·宋代

图 4-16　宽缘铜镜·宋代

图 4-17　宽缘铜镜·宋代

六、从缘部特征上鉴定

宋代铜镜在缘部特征上比较明确，常见的有宽缘和窄缘以及凸缘、八角缘等（图 4-16），我们来看一则实例，"铜镜 M1：3，宽缘"（孝感市博物馆，2001）。宽缘的造型十分常见，基本上占据宋代缘部造型的主流部分；窄缘的造型有见，但在数量上有限，我们来看一则实例"铜镜 M3：8，窄缘"（常州市博物馆，1997）。八角缘。八角缘的造型十分常见，具体我们来看一则实例，"铜镜，八角素缘"（安徽省黄山市黄山区文化局，1997）。显然八角的造型装饰性极浓，显然有以造型作为装饰的特点，这一点我们在鉴定时应注意分辨。另外，在宋代凸缘的造型也十分常见，可见宋代铜镜在缘部造型上的确是多样化了，而且凸缘一般情况下都是伴随着宽缘的造型（图 4-17），这一点是显而易见的，从总的情况来看，宋代铜镜在缘部造型上复杂、多样化了，宽缘增加的目的很明确，就是为了能够有更大的表现空间，装饰的意味较为浓郁，鉴定时应注意分辨。

图 4-18 圆形铜镜·宋代

图 4-19 葵形铜镜·宋代

七、从造型上鉴定

宋代铜镜在造型上虽然还是以圆镜为显著特征（图 4-18），我们来看一则实例，"铜镜 M1 ：2，圆形"（镇江博物馆，2004）。但铜镜在造型上明显日趋复杂化了，造型变得复杂和多起来，首先表现是延续传统，如"铜镜 M1 ：4，葵形"（镇江博物馆，2004）。显然葵形是传统延续下来的造型（图 4-19），尤其是唐和五代时期非常多见。另外，方形的造型也多了起来，我们来看一则实例，"铜镜 M3 ：7，方形"（常州市博物馆，1997）。通常情况下宋代方形镜也不是几何上的方形，而是以视觉为判断标准，视觉的盛宴，特别是四角并不是直角，而是略圆，鉴定时应注意分辨。另外，还有一些造型在唐代以前几乎是不可想象的，但在宋代也出现了（图 4-20），如亚字镜，"铜镜 M3 ：8，亚字形"（常州市博物馆，1997）。这并不是孤例，像这样的例子有很多，我们在鉴定时应注意

图 4-20 不规则铜镜·宋代

分辨。由此可见，宋代铜镜在造型上可谓是集大成，在保留圆镜的基础上大力发展诸多造型的铜镜，有以铜镜的造型为饰的倾向，鉴定时应注意分辨。

八、从直径特征上鉴定

宋代铜镜在直径特征上比较复杂（图 4-21），我们先来看一则实例，"铜镜 M2 ： 19，直径 15.7 厘米"（常州市博物馆，1997）。这是宋代铜镜当中比较大的尺寸，与唐代和更早的汉代相比显然是变小了。再来看一则实例，"八卦镜，直径 10 厘米"（济宁市博物馆，1997）。这面铜镜的大小在宋代属于比较小的情况，显然这一数据比唐代较小的铜镜要大得多。由此可见，宋代铜镜在直径特征上显然是更加适中，过大或者过小的镜子基本上都不见了，这一点我们在鉴定时应注意分辨，取而代之的是 10 ～ 14 厘米的镜子（图 4-22），尺寸区间明显缩小，这显然说明在宋代铜镜实用性的功能进一步增加，尺寸常态化的时代已经到来，鉴定时应注意分辨。

九、从镜面上鉴定

宋代铜镜在镜面特征上十分清晰，镜面多是微弧的（图 4-23）。我们来看一则实例，"铜镜 M1 ： 4，正面微弧"（常州市博物馆，1997）。像这样的例子很多，就不再赘举。镜面微凸等情况也有见，但微凸与微弧基本是在一个造型层面上，只是弧度大小不同而已，这一点我们在鉴定时应注意分辨。

图 4-21　直径较大铜镜·宋代　　　　图 4-22　直径较小铜镜·宋代

十、从钮眼特征上鉴定

铜镜的钮眼特征所反映的问题十分明确，我们来看一则实例，"铜镜，钮眼磨损严重"（丁勇，1990）。实际上钮眼特征是最能反映铜镜的使用程度（图4-24），因为铜镜使用通常是固定于某处，或者是下悬挂于某处，这一点是显而易见的。一般情况下铜镜的钮眼都有不同程度的磨损，这一点我们在鉴定时应注意分辨，但是伪器一般情况下没有。不过我们在鉴定时应注意辩证地看问题，比如这个磨损问题，如果一些作伪的高手看到本书，或者是刚才列举的实例，那么他有可能就会在伪器上也加上磨损这一特点，基于此，我们只能看这种磨损是否自然，因此要能够灵活地看待问题。

图4-23 镜面微弧铜镜·宋代

图4-24 钮眼有明显使用痕迹铜镜·宋代

图 4-25 银灰色铜镜·宋代

十一、从色彩上鉴定

宋代铜镜在色彩上特征比较明显（图 4-25），真正银白色的铜镜很少见，而铅灰色也很少，在配比上比较稳定，基本上以银灰色为显著特征（图 4-26），我们来看一则实例"铜镜 M2：19，银灰色"（常州市博物馆，1997）。这并不是一个孤例，而是具有相当的普遍性（图 4-27），我们在鉴定时应注意分辨。

图 4-26 银灰色铜镜·宋代

图 4-27 银灰色铜镜·宋代

图 4-28 完好带柄铜镜·宋代

图 4-29 完好铜镜·宋代

十二、从素面特征上鉴定

宋代素面铜镜逐渐多了起来，我们随意来看一则实例，"铜镜 M1：2，素面"（镇江博物馆，2004）。实际上像这样的实例还有很多，不胜枚举。由此可见，在宋代铜镜首先是实用的功能，之后才是装饰的功能，素面的铜镜数量增多，说明一个问题，就是这些未装饰任何纹饰的铜镜依然销售的很好，说明了宋代社会人们并不是像汉唐时期那样的殷实，所以这种装饰性功能不强的素面镜也是广为流行，鉴定时应充分注意到这一点。

十三、从完残特征上鉴定

宋代铜镜在完残特征上比较明确，这一点是显而易见，以完整器为显著特征（图 4-28），残缺的情况也有见，但比唐代要少得多，这一点我们在鉴定时应注意分辨。残器稀少的原因很明确，显然是因为宋代铜镜发现了唐代铜镜的这一缺陷，而有意降低了锡的成分，同时增加了铜镜的韧性，这样虽然铜镜之上银白色减少，或者说精致程度有所下降，但是却有效地保证了铜镜的抗压及耐摔打性，因此宋代铜镜在残缺程度上表现得异常的好。由此也可见，宋代人们"惜物"的美德（图 4-29），人们不能适应像唐代铜镜那样随意将残缺的铜镜抛弃，而是铜镜作为人们生活当中的物件可以使用生生世世，"生者使用，死后随葬"，鉴定时应注意分辨。

十四、从纹饰特征上鉴定

宋代铜镜在纹饰特征上比较明确，常见的纹饰种类主要有连珠纹、双凤、孔雀纹、卷云纹、乳丁、花卉纹、飞鸟、蜻蜓、鱼纹、宝相花、凸花、凸棱等（图4-30），可见其纹饰种类繁杂。从数量上看，显然不能与唐代相比，一些固定化的纹饰减少，但还有见，如瑞兽葡萄镜、宝相花镜等，基本上看起来与唐代无异，但这显然已不是主流，取而代之的是以纹饰组合为主的繁缛与简洁并重的纹饰（图4-31），我们来看一则实例，"铜镜M2：1，沿亚字形边缘围以亚字形连珠带。主体纹样为双凤展翅环绕，头饰花冠，隔钮相对，尾部隐于花中。用浅细浮雕法处理，图纹纤细清新、描绘逼真"（河北省文物研究所，2000）。由此可见，这面"亚"字形铜镜在纹饰上的繁缛，运用了多种纹饰进行对比，相互映衬，进行装饰，构图合理，层次分明，这显示了宋代铜镜在纹饰上极为繁缛化的一面。从对称性上看，宋代纹饰极为讲究对称性特征（图4-32），这一点是显而易见的，主要是分区对称，这一点很明确，我们来看一则实例，"铜镜M1：11，背面纹饰分三区，有孔雀纹、卷云纹和乳丁"（甘肃省文物考古研究所，2002）。一般情况下不同区之间无论从题材还是寓意上都是相互对应，这一点很明确。但这种对称显然不是绝对意义上的对称（图4-33），只是一种宏观上的对应，非常的自然，没有任何牵强的情况。我们再来看一则分区对应的实例，"铜镜M2：19，钮外一圈弦

图4-30 花卉纹铜镜·宋代

图4-31 花枝纹铜镜·宋代

纹将镜分隔成内外两区。内区饰飞鸟、蜜蜂、蜻蜓及花卉；外区饰蜜
蜂、飞鸟、蜻蜓、鱼和花卉纹"（常州市博物馆，1997）。由此可见，
两区之间的纹饰题材显然是不对等的（图4-34），不过这显然不影响
其对应性，可能工匠所要表达的就是一区内的没有鱼。从线条上看，
宋代纹饰线条流畅自若，细腻圆润，刚劲有力，鉴定时应注意分辨。

图4-32　纹饰极讲究对称铜镜·宋代

图4-33　花卉纹铜镜·宋代

图4-34　纹饰层次分明铜镜·宋代

图 4-35　铭文丰富铜镜·宋代

图 4-36　无铭文铜镜·宋代

十五、从铭文上鉴定

宋代铜镜在铭文特征上比较复杂，与前代相比变化也比较大，由传统的表哀思、表功名等特征转向了更为现实的一面（图 4-35），就是表作坊，我们来看一段研究资料，"官家铸造的，如'湖州铸鉴局'造，'临安府小作院监造官王宝'镜等；私家作坊，以湖州镜发现最多，还有'杭州''越州''婺州''衢州郑家'造铜镜等（王士伦，1987）。由此可见，宋代铜镜的铭文现实到了类似于我们现在广告的作用，哪一个作坊制作的打上品牌名称，多是这样的一些文字，鉴定时应注意分辨。这样的铜镜很多，我们再来看一则实例，"铜镜，钮右侧长方框内有'衢州徐卸五叔青铜照子'牌记"（孝感市博物馆，2001）。另外，宋代铜镜铭文有些还是延续传统，如"八卦镜，两侧铭文为'七星朗耀过三界，一道灵光伏万魔'"（济宁市博物馆，1997）。显然这样的铜镜具有宗教的色彩，可能是道人使用或是具有驱邪的功能。但从总量上看，有铭文的铜镜在宋代显然是少数（图 4-36），鉴定时应注意分辨。

第二节 元代铜镜

一、从件数特征上鉴定

元代铜镜在件数特征上十分明确（图 4-37），墓葬和遗址都有出土，墓葬出土多为一面，我们来看一则实例，"双凤镜 1 面"（乌兰察布博物馆等，1990）。但遗址出土数量较多，我们来看一则实例，"铜镜 6 件"（内蒙古文物考古研究所等，1990）。由此可见，元代铜镜由于距离现在时间比较近，打破了以往铜镜遗址出土很少的格局，鉴定时应注意分辨。

图 4-37 圆形铜镜·元代

图 4-38　寓意深刻的铜镜·元代

二、从出土位置上鉴定

元代铜镜在出土位置特征上与宋代无异，基本上是以墓葬出土为显著特征，遗址出土很少见，但有时也偶见有遗址出土的现象，我们来看一则实例，"铜镜，合肥地区一农民在家掘土时发现一面元代铜镜"（柯昌建，1999）。由此可见，在元代实际上铜镜在任何地方都有可能发现，因为是日常生活用品，再加之铜已不像早期那样珍贵，所以弃之不用也是很正常，这一点我们在鉴定时应注意分辨。

三、从镜背特征上鉴定

元代铜镜在镜背特征上具有了一些与前代截然不同的特征，我们来看一则实例，"扁钟形镜 QJH：114，背面铸饰双剑"（青田县文物管理委员会，2001）。由此可见，这面铜镜显然是与众不同，一是形状不同，二是镜子背面铸造有双剑造型，这一切都在说明着这面铜镜在功能上可能不仅仅是映像的功能，可能还兼具有其他异样的功能（图 4-38）。另外我们再来看一则实例，"铜镜采：22，镜背略下凹"（云南省文物考古研究所等，2001）。背部内凹的铜镜造型实际上在以往时代也都有见，但像这面铜镜一样很突出的情况几乎不见，由此可见，元代铜镜在造型上的确走向了一个相对随意性的时代，它冲破了很多束缚，这一点我们在鉴定时应注意分辨。

图 4-39 有铜锈铜镜·元代

四、从锈蚀特征上鉴定

元代铜镜在锈蚀特征上比较明确，多数铜镜有铜锈，不过多数不是很严重，淡淡的一层绿锈（图4-39），也有斑杂色存在。当然也有锈蚀较甚的情况，我们来看一则实例，"铜镜，该铜镜锈蚀较甚"（柯昌建，1999）。由此可见，铜镜如果在不是很好环境中保存，如这面铜镜显然是直接叠压在土壤中，因此锈蚀自然会比较严重，这一点是无疑的，我们在鉴定中应注意分辨。

五、从完残特征上鉴定

元代铜镜在完残特征上比较明确，残缺的情况不是严重，以完整器皿为显著特征，不过残缺是一种铸造之外受到的伤害，所以没有规律性的特征，随时随地都有可能发生，不过元代铜镜比较容易受到伤害的地方是钮，我们来看一则实例，"扁钟形镜 QJH：114，钮座残"（青田县文物管理委员会，2001）。当然这种情况也不是很常见，我们在鉴定时知道就可以了。

六、从厚薄上鉴定

元代铜镜在厚薄特征上比较明确，可以说是厚薄者均有见，但在厚薄特征上较为分明（图 4-40），我们来看一则实例，"铜镜，形体厚重"（柯昌建，1999）。显然这面铜镜厚重的特征十分明确，不过这种铜镜从总体上看不是很多，与薄镜相比显然不占优势地位。而薄的特征我们也来看一则实例，显然这是一面非常薄的铜镜，"素面铜镜，三面较薄"（云南省文物考古研究所等，2001）。但从数量上看，元代以较厚的铜镜为多见，由此可见，元代铜镜显然在消费群体上具有很大的差异性特征，必然是一个群体需要薄的铜镜，而另外一个需要厚重胎体，这一点我们在鉴定时应注意分辨。

七、从镜面特征上鉴定

元代铜镜在镜面特征上比较明确，镜面以略凸为显著特征，我

图 4-40 较厚铜镜·元代

图 4-41 银锭钮铜镜·元代

们来看一则实例，"铜镜 M90 ： 2，镜面略凸"（云南省文物考古研究所等， 2001）。这并不是一个孤例，而是在总量上很大，显然为元代镜面特征的主流。

八、从钮部造型上鉴定

元代铜镜在钮部造型上特征比较明确，主要还是以圆钮为显著特征，在数量上最多，我们来看一则实例，"铜镜 M7 ： 1，圆钮"（乌兰察布博物馆等， 1990）。另外，无钮镜的数量增加，我们来看一则实例，"铜镜采： 22，无钮"（云南省文物考古研究所等， 2001）。由此可见，元代铜镜在铸造工艺上的简化。再者就是银锭钮的数量增多，看来在元代银锭已被人们所熟知，其原因很有可能是官府在铸造银锭，同时官府也铸造了一定数量的铜镜，还可能是铜镜银锭钮增多的最初原因，但当时银锭在市面上并不流行，不过银锭钮的铜镜的出现，为明代银锭的大规模流行以及合法化显然是奠定了基础。长方形钮。这种钮在元代有见（图 4-41），但数量并不是很多，我们来看一则实例，梵文八卦镜采： 13，窄缘长方形钮（云南省文物考古研究所等， 2001）。由其出土地点来看，很有可能这面铜镜与宗教法器有关。半环形钮。元代铜镜中半环形钮的数量有一定的量，我们来看一下"双鱼镜，半环形钮"（王银田等， 1995）。但这种钮多是在一些较为精致的器皿上出现。另外，桥形钮的数量也是十分常见；圆钮座也较为常见。由上可见，元代铜镜在钮部造型上的特征相当明确，就是钮部造型多元化的趋势十分明显，鉴定时应注意分辨。

九、从纹饰上鉴定

元代铜镜的纹饰主要有花卉、神仙、菱花、瑞兽葡萄纹、双凤、鱼纹、八卦、龙凤纹等。由此可见，在纹饰种类上逐渐减少，但这些纹饰题材多数还是延续前代，看来元代铜镜在纹饰上并不发达，素面的铜镜增多，一旦铜镜上有了纹饰，元代铜镜上看起来也是相当繁缛，我们来看一则实例，"双凤镜M8：1，镜背对称双凤展翅昂首，形象生动活泼近缘处饰圈云纹一周"（乌兰察布博物馆等，1990）。由此可见，也是多种纹饰组合成纹，构图极为讲究合理性，线条流畅、圆润，层次分明，极为讲究对称性。另外，元代铜镜还常见有描述仙界生活的仙人图，通常情况下的是有人物，亭台楼阁、飞鹤、香炉、八宝等（图4-42），相互融合在一起组成一幅生动的画面，纹饰整体来看还是较为疏朗，由此可见，元代纹饰种类在继承前代的基础之上显然有所发展，增加了一些极具元代特色的品种，鉴定时应注意分辨。

十、从铭文上鉴定

元代铜镜在铭文特征上与宋代相比又有新的发展，但作坊款的地位明显下降，在元代已经不是很常见了，取而代之是一些诗文镜，我们来看一段资料，"铜镜M21：11，上铸有五言诗一首"（内蒙古文物考古研究所等，1990）。但是这种铜镜不是很常见，不过由此可见元代铜镜的确在很多方面敢于尝试，无意间突破了很多传统，这一点我们在鉴定时应注意分辨。元代铜镜之上还常见铸刻有"官"字，这种铭文很多，例子不再赘举，可见元代官府铸镜，百姓买单，这一历史事实已经很清楚。另外，祝福的铭文也有增加，我们来看一则实例，"铜镜M21：4，上铸有篆体铭文两周，内圈为"福寿永安"4字"（内蒙古文物考古研究所等，1990）。由此可见，元代铜镜实用化、进一步世俗化的趋势很明显，鉴定时应注意分辨。

十一、从缘部特征上鉴定

元代铜镜在缘部特征上比较明确，主要以平缘为主，同时伴随着窄缘的造型，二者常常融合在一起组成纹饰，这一点我们来看一下，"仿古铭文镜M102：2，窄平缘"（云南省文物考古研究所等，2001）。这并不是一个孤例，而是有很多这样的实例。但同时宽缘的

图 4—42　神仙杂宝纹铜镜·元代

情况也有见，我们来看一则实例，"瑞兽镜 M1：1，素宽缘"（乌兰察布博物馆等，1990）。但宽沿的造型在元代显然不占优势。同时缘部造型还有内凹、微弧的情况。三角缘的情况也有见，我们来看一则实例，"铜镜 M7：1，三角缘"（乌兰察布博物馆等，1990）。但三角缘在数量上不是很多，由此可见，元代铜镜并非是完全以实用为主，而是也想兼顾装饰性的功能，这一点我们在鉴定时应注意分辨。

十二、从造型上鉴定

元代铜镜在造型上特征较为鲜明，基本上又恢复到了圆镜的状态，异形镜很少见，我们来看一则实例，"双凤镜 M8：1，圆形"（乌兰察布博物馆等，1990）。例子很多就不再赘举，鉴定时应注意分辨。由此可见，元代铜镜以造型为饰的功能逐渐在弱化。

十三、从直径特征上鉴定

元代铜镜在直径特征上比较明确，整个趋势是向小的方向发展，但没有太小以至于影响铜镜的实用，6 ～ 20 厘米，甚至比这个尺寸大或者小的情况都有见，但是主流的大小是在 8 ～ 12 厘米，鉴定时应注意分辨。

第五章　明清铜镜

第一节　特征鉴定

一、从出土位置上鉴定

明清铜镜在出土位置上特征比较明确，主要是以墓葬出土为显著特征（图 5-1），遗址当中很少见，但清代铜镜主要是以传世品为主（图 5-2），但在墓葬当中的随葬位置已经很少在棺内，而是多在墓室中的一个位置，我们来看一则实例，"铜镜 M1：22，出土于后室中部右侧"（南京市博物馆等，1999）。由此可见，明清铜镜实用的功能进一步增强，铜镜回归到了其功能的本源，而很少像前代那样携带在墓主人的身上。

二、从件数上鉴定

明清铜镜在件数特征上比较明确，墓葬当中出土主要以 1 件为主（图 5-3），我们来看一则实例，"铜镜 1 件"（常熟博物馆，2004）。这是一个很普遍的现象，很多墓葬出土情况都是 1 件，但基本上墓葬当中都有出土，因此墓葬出土铜镜是一个庞大的数字，鉴定时应注意分辨。

图 5-1　圆形铜镜·明代

图 5-2　圆形铜镜·清代

图 5-3　铜镜·明代

图 5-4　凸弦纹铜镜·明代

图 5-5　完好无损铜镜·明代

图 5-6　完好无损铜镜·明代

三、从种类特征上鉴定

　　明清铜镜在种类特征上比较简单，同时也较为明确，花卉、神仙等铜镜减少，取而代之的是更具生活气息的铜镜（图 5-4），我们来看一则实例，"人物庭院镜，明代"（济宁市博物馆，1997）。另外，在同一座墓葬出土的还有"百寿团圆镜"，由此可见，明代铜镜在种类上特征显然是比较明确，以祝寿和描述生活中场景的铜镜为主，鉴定时应注意分辨。

四、从完残特征上鉴定

　　明清铜镜在完残特征上比较明确，这一点是显而易见，明清铜镜多数保存比较完整（图 5-5），当然完残是一种后天由于事故所造成的伤害，因此规律性特征并不强（图 5-6），但通常情况下钮比较容易受到伤害，这一点我们在鉴定时应注意分辨。

第二节 工艺鉴定

一、从镜面上鉴定

图5-7 镜面微弧铜镜·明代

明清铜镜在镜面特征上延续传统，镜面多微弧、微凸，显然这样的铜镜更加有利于成像（图5-7），我们来看一则实例，"铜镜 M720：5，向外略凸"（云南省文物考古研究所等，2001）。这并不是一面孤例，像这种情况很常见，例子我们就不再赘举。

图5-8 圆形铜镜·明代

图 5-9　菱花铜镜·明代

图 5-10　素面铜镜·明代

二、从造型上鉴定

　　明清铜镜在造型上特征非常明确，除了圆形以外（图 5-8），其他的造型也比较丰富，这一点很明确，我们来看一下，"皆为圆形"（南京市博物馆，1999）。由此可见，明带圆形的铜镜在数量上之多。另外，还有柄形镜、菱花镜等都十分常见（图 5-9），鉴定时应注意分辨。另外，明清铜镜在大小上也是不一。

三、从素面上鉴定

　　明清铜镜素面的情况很常见（图 5-10），我们来看一则实例，"铜镜 M29：21，素面"（南京市博物馆等，1999）。像这样的例子还是比较常见，总的来看，明清素面铜镜在数量上有一定的量，鉴定时应注意分辨。

图 5-11　有锈蚀铜镜·明代

图 5-12　锈蚀较轻铜镜·明代

四、从锈蚀上鉴定

　　明清铜镜在锈蚀上特征明确，很多都有锈蚀，但锈蚀的出现主要取决于墓葬当中保存环境，如果保存环境好锈蚀就比较少（图5-11），如果保存环境恶劣，显然铜锈就会比较严重，这一点是显而易见的。通常情况下，我国南方地区由于比较潮湿，所以铜镜再锈蚀上往往是比较严重，我们来看一则实例，"铜镜 M1：22，锈蚀较甚"（南京市博物馆等，1999）。而北方地区往往是比较轻微（图5-12），这一点我们在鉴定时应注意分辨。

五、从柄部特征上鉴定

明清铜镜中带柄镜虽然不是很多，但也是时常有见，可见明清铜镜在造型上的确是多样化了，我们来看一则实例，"铜镜 M1 ： 1，细长柄，柄宽 2 ～ 2.5 厘米，柄长 12 厘米"（南京市博物馆等，1999）。由此可见，明清柄形镜的确在造型上有些夸张，实际上是不需要柄的，因为每个人都有手，拿着铜镜可以直接映像，因此柄的作用实际上纯装饰，这一点非常明确，鉴定时应注意分辨。

六、从缘厚特征上鉴定

明清铜镜在缘部厚度特征上比较明确，可以说是厚薄均有见，我们来看一则实例，铜镜"M3 ： 3，缘厚 0.8 厘米"（南京市博物馆，1999）。这个缘的厚度相当厚了，但一般情况下达不到这个尺寸特征，但有的相当薄，在上例同一个墓葬当中我们还发现有"铜镜 M3 ： 11，缘厚 0.18 厘米"的铜镜，这个缘部厚度又是相当的薄。由此可见，明清铜镜在缘部厚度特征上两极化的特征比较严重（图5-13），这一点我们在鉴定时应注意分辨。

图 5-13 缘较厚铜镜·明代

七、从功能上鉴定

明清铜镜在功能特征上十分明确，主要是以实用为主，但同时兼具有多种功能（图5-14），我们来看一下，"铜镜 M3 ： 11，可能为玩具"（南京市博物馆，1999）。由于铜镜比较小，所以报告推测可能为玩具，本书认为这一点是可能的，但装饰的功能可能也有。当然铜镜随葬于墓葬当中，虽然是实用器随葬，但明器的功能应该也有（图5-15）。

图5-14　实用与装饰功能兼具铜镜·明代

图5-15　墓葬出土铜镜·明代

八、从钮部特征上鉴定

明清铜镜在钮部特征上比较丰富，半球形钮、扁钮、圆钮等都有见（图 5-16），而且从数量上看都有一定的比例，当然从数量上看，主要还是以圆钮较为多见（图 5-17），我们来看一则实例，"人物庭院镜，圆钮"（济宁市博物馆，1997）。总之，明清铜镜在钮部造型上显然进行了多样化的诸多尝试。

图 5-16　扁钮铜镜·明代

图 5-17　圆钮铜镜·明代

图 5-18　直径较大铜镜·明代

图 5-19　直径较大铜镜·明代

九、从直径上鉴定

明清铜镜在直径特征上比较明确，是大小兼具，大小不一（图5-18），我们来看一则实例，"人物庭院镜，直径23.3厘米"（济宁市博物馆，1997）。可见这是一面非常大的铜镜，然而比这面还要大的铜镜在明清比比皆是，当然也有比较小的铜镜，来看一则实例，"铜镜M3：11，直径3.6厘米"（南京市博物馆，1999）。由此可见，这是一面微型镜，真的是太小了，映像的功能可能已经失去了，只是用于装饰，或者是明器。总之，明清铜镜在直径尺寸上比较宽泛，从几厘米的玩具镜到二十几厘米的大镜都有见（图5-19），而且尺寸阶段性特征不是很明确。

图 5-20 神仙杂宝纹铜镜·明代

十、从纹饰上鉴定

明清铜镜在纹饰上特征比较明确（图 5-20），常见的纹饰题材有花卉、四乳、四神、童子、山石、柳树、水池、双龙戏珠、凸弦纹、百寿团圆等（图 5-21），可见还是十分丰富，我们来看一则实例，"百寿团圆镜，钮外饰凸雕六麒麟兽，一圈凸弦纹，外区有'百寿团圆'四字，间以四童子和折枝柿树、如意、莲花、水草、鱼纹。寓意为'年年有余，事事如意，福寿双全'"（济宁市博物馆，1997）。这是一面比较典型的例子，它集聚了几个时代铜镜的特点，多种题材集聚在一起，相互映衬，互为装饰，目的只为一个就是要辅助"百寿团圆"这四个字，构图合理性很强，层次分明，线条流畅（图 5-22），刚劲挺拔，绝无敷衍，看来在制镜态度上还是非常认真。另外，还有人物庭院镜等也都非常典型，极具生活化气息，但特点据与上例基本都相似（图 5-23），就不再过多赘述；双龙戏珠镜在纹饰上也都是较为程式化，鉴定时应注意分辨。

图 5-21　凸弦纹铜镜·明代　　　图 5-22　纹饰线条流畅铜镜·明代　　　图 5-23　双鱼纹铜镜·明代

图 5-24 "早生贵子" 铭文铜镜·明代

十一、从铭文上鉴定

明清铜镜在铭文上特征比较明确，常见的铭文种类主要有 " 百寿团圆 "" 天仙送子、乐善好施 "" 五子登科 "" 三元及第 "" 厚德荣贵 "" 厚德荣归 "" 龙凤呈祥 "" 金玉满堂 "" 长命富贵 "" 一团和气 " 等（ 图 5-24），" 铜镜 M3 ： 19，镜背面铸有 ' 长命富贵 ' 四字 "（南京市博物馆， 1999）。由上可见，明清铜镜上的铭文十分丰富，多为吉祥语、祝福语、教化语等，反映的内容也是方方面面，有求子、科举考试、祝福、祝寿，等等（ 图 5-25），并且十分突出铭文，有的不装饰纹饰，就是在铜镜上刻上几个硕大的铭文，如 " 五子登科 " 等，但一般情况下都有一些纹饰作为辅助，但显然是以铭文为主，鉴定时应注意分辨。

图 5-25 "福山寿海" 铭文铜镜·明代

第六章　识市场

第一节　逛市场

一、国有文物商店

 国有文物商店收藏的铜镜具有其他艺术品销售实体所不具备的优势（图6-1），一是实力雄厚；二是古代铜镜数量较多；三是中高级鉴定专业鉴定人员多；四是在进货渠道上层层把关；五是国有企业集体定价（图6-2），价格不会太离谱。国有文物商店是我们购买铜镜的好去处。基本上每一个省都有国有的文物商店。下面我们具体来看一看表6-1。

图 6-1　连弧纹镜·汉代

图 6-2　铜镜·唐代

表 6-1 国有文物商店铜镜品质优劣表

名称	时代	种类	数量	品质	体积	检测	市场
铜镜	战国	较少	少见	优／普	小镜为主	通常无	国有文物商店
	汉代	较多	多见	优／普	小镜为主	通常无	
	唐代	较多	多见	优／普	大镜为主	通常无	
	宋元	较多	多见	优／普	小镜为主	通常无	
	明清	较多	多见	优／普	小镜为主	通常无	

　　由表 6-1 可见，从时代上看，国有文物商店的铜镜各个历史都有（图 6-3），囊括战国、汉唐、宋元、明清，但实际上铜镜早在新石器时代就有，但是在战国时期才开始普遍流行，汉唐时期铜镜到鼎盛，历经宋元，直至明清，而文物商店则是中国销售铜镜的最主要市场，文物商店对铜镜爱好者而言是趋之若鹜（图 6-4）。

　　从品种上看，古代铜镜在品种上主要以时代为区分，不同时代都有其鲜明的特征（图 6-5），主要以四山、四叶、蟠纹镜等为显著特征；当然战国铜镜也有以钮来区分种类的，如常见的有小十字钮、二弦钮、三弦钮、桥形钮等。

图 6-3 铜镜·宋代

图 6-4 铜镜·明代

从数量上看，国有文物商店内的高古铜镜极为少见，汉唐镜较为常见（图6-6），明清铜镜数量众多，在总量上有一定的量（图6-7）。

从体积上看，国有文物商店内每个时代的铜镜都有大有小，但从整个时代上看，战国和汉代都是以小镜为主，但唐代铜镜比较大（图6-8）。从检测上看，古代铜镜在文物商店内多数没有检测证书，优劣、真伪还是要自己判断（图6-9）。

图6-5　铜镜·唐代

图6-6　四乳八禽镜·汉代

图 6-7　铜镜·明代

图 6-8　铜镜·唐代

图 6-9　盘龙镜·唐代

二、大中型古玩市场

大中型古玩市场是铜镜销售的主战场（图6-10），如北京的琉璃厂、潘家园等，以及郑州古玩城、兰州古玩城、武汉古玩城等都属于比较大的古玩市场，集中了很多铜镜销售商，像报国寺只能算作是中型的古玩市场。下面我们具体来看一下表6-2。

表6-2 大中型古玩市场铜镜品质优劣表

名称	时代	种类	数量	品质	体积	检测	市场
铜镜	战国	较少	少见	优／普	小镜为主	通常无	大中型古玩市场
	汉代	较多	多见	优／普	小镜为主	通常无	
	唐代	较多	多见	优／普	大镜为主	通常无	
	宋元	较多	多见	优／普	小镜为主	通常无	
	明清	较多	多见	优／普	小镜为主	通常无	

图6-10 铜镜·明代

图6-11　变形草叶纹铜镜·汉代

图6-12　规矩镜·汉代

图6-13　铜镜·明代

由表6-2可见，从时代上看，大中型古玩市场铜镜时代特征明确，战国、汉唐（图6-11）、宋元、明清都有见，但真伪需要极其谨慎地判断，毕竟大中型古玩市场上的水还是比较深。

从品种上看，大中型古玩市场上的铜镜品种比较多，基本上著名的品种都有见，如战国的山字镜，汉代的透光镜、规矩镜（图6-12），唐代的'真子飞霜'镜等都有见，总之，在品种上极为丰富，几乎涵盖了历史上所有的铜镜品类，只要你想要的，发现在市场上基本都能找到（图6-13），但恰恰是这样，也给我们提了一个醒，这些铜镜都是真的吗？显然这其中是真伪难辨，需要我们仔细辨别。

从数量上看，高古铜镜的数量很少，特别是靠谱的很难找，多数真品是明清铜镜，其原因是距离现在时代比较近（图 6-14），传世品比较多的缘故。从品质上看，高古铜镜在品质精致、普通、粗糙者都有见。

从体积上看，大中型古玩市场内的铜镜主要以唐代最大，但唐代并不是所有的铜镜都大（图 6-15），也有小铜镜，只是说整体上比其他时代略大，其实没有单个相互比较的意义（图 6-16）。从检测上看，古代铜镜很少见到检测证书，只是个别有见专家签名的证书（图6-17）。

图 6-14 铜镜·明代

图 6-15 铜镜·唐代

图 6-16 日光镜·汉代

图 6-17 铜镜·宋代

三、自发形成的古玩市场

这类市场三五户成群，大一点几十户，这类市场不很稳定（图6-18），有时不停地换地方，但却是我们购买铜镜的好地方，我们具体来看一下表6-3。

表6-3 自发古玩市场铜镜品质优劣表

名称	时代	种类	数量	品质	体积	检测	市场
铜镜	战国	较少	少见	优／普	小镜为主	通常无	
	汉代	较多	多见	优／普	小镜为主	通常无	
	唐代	较多	多见	优／普	大镜为主	通常无	自发形成的古玩市场
	宋元	较多	多见	优／普	小镜为主	通常无	
	明清	较多	多见	优／普	小镜为主	通常无	

图6-18 连弧纹镜·汉代

图6-19 鸾鸟镜·唐代

图 6-20 铜镜·宋代

图 6-21 铜镜·唐代

　　由表 6-3 可见，从时代上看，自发形成的古玩市场上的战国、汉唐、宋元时期的铜镜有见，但主要以明清时期为多见。从品种上看，自发形成的古玩市场上高古铜镜在品种上比较复杂，以时代为特征，各个时代的珍贵镜在这个市场上都能找到，如透光镜、规矩镜、鸾鸟镜，等等（图 6-19），在市场上都是大量有见，但真的少，假的多，我们在鉴定时应注意分辨。从数量上看，古代铜镜数量相对来讲较少，特别是早期铜镜，而汉唐铜镜的数量多起来，直至明清时期都依然很多，但多数真伪难辨，有很多甚至连高仿品都不能算，最好是带着专家上市场（图 6-20）。从品质上看，自发形成的古玩市场上铜镜品质不是很好，优质者更少。从体积上看，铜镜在体积上不同时代表现不同，唐代以大镜为主，而其他时代都是以实用为主，大小兼备（图 6-21）。从检测上看，这类自发形成的小市场上基本没有检测证书，全靠自己的鉴赏水平。

四、网上淘宝

网上购物近些年来成为时尚，同样网上也可以购买铜镜（图6-22），网上搜索会出现许多销售铜镜的网站，下面我们来通过表6-4具体看一下。

表6-4 网络市场铜镜品质优劣表

名称	时代	种类	数量	品质	体积	检测	市场
铜镜	战国	较少	少见	优／普	小镜为主	通常无	
	汉代	较多	多见	优／普	小镜为主	通常无	
	唐代	较多	多见	优／普	大镜为主	通常无	网上淘宝
	宋元	较多	多见	优／普	小镜为主	通常无	
	明清	较多	多见	优／普	小镜为主	通常无	

图6-22 素面镜·辽代

图6-24 圆形铜镜·明代

图6-23 亚字形万字镜·唐代

图6-25 铜镜·辽代

图6-26 瑞兽葡萄纹镜·唐代

图6-27 铜镜·辽代

　　由表6-4可见，从时代上看，网上淘宝可以很便捷地买到各个时代的铜镜（图6-23），但由于不能看到实物，风险也大（图6-24）。从品种上看，铜镜的品种极全，如历史上几乎见过的主流铜镜品种等都有见（图6-25）。从数量上看，各种铜镜在数量上也是应有尽有。从品质上看，铜镜的品质以优良为主，普通者有见，倒是网上粗者很少见，不过就是真伪难辨（图6-26）。从体积上看，铜镜在网上各种尺寸都可以找到，可谓是大小兼具（图6-27）。从检测上看，网上淘宝而来的铜镜大多没有检测证书（图6-28），即使有检测也只能是代表某个专家意见，在实践中可能其他的专家有不认可的。

图6-28 内向连弧缘星云纹镜铜镜·明代

图 6-29 铜镜·汉代

五、拍卖行

铜镜拍卖是拍卖行传统的业务之一，是我们淘宝的好地方（图 6-29），具体我们来看下表 6-5。

表 6-5 拍卖行铜镜品质优劣表

名称	时代	种类	数量	品质	体积	检测	市场
铜镜	战国	较少	少见	优／普	小镜为主	通常无	拍卖行
	汉代	较多	多见	优／普	小镜为主	通常无	
	唐代	较多	多见	优／普	大镜为主	通常无	
	宋元	较多	多见	优／普	小镜为主	通常无	
	明清	较多	多见	优／普	小镜为主	通常无	

图 6-30 龙虎镜·汉代

图 6-31 人物纹镜·唐代

由表 6-5 可见，从时代上看，拍卖行的铜镜从战国时期直至明清，各个历史时期都有见（图 6-30），以精品为主。从品种上看，拍卖场铜镜在品种上并不是很全，主要以稀有性、历史名镜为多见，特别是汉唐铜镜为多，这与拍卖的特点是相适应的，由于是拍卖，所以一般都是价值比较高的铜镜，而古代铜镜价值比较高（图 6-31）。从数量上看，主要以汉唐铜镜为多见，明清铜镜数量比较少。从品质上看，以铜质好、汉唐镜、纹饰优、体积大等为综合特征（图 6-32）。从体积上看，铜镜在拍卖行出现大器小器都有见，特征并不是很明显。从检测上看，拍卖场上的铜镜一般情况下也没有检测证书，其原因是铜镜其实比较容易检测（图 6-33），有的时候目测一下就可以了，所以拍卖行鉴定时基本可以过滤掉伪的铜镜。

图 6-32 铜镜·唐代

图 6-33 五乳五禽镜·汉代

六、典当行

典当行也是购买铜镜的好去处，典当行的特点是对来货把关比较严格（图6-34），一般都是死当的铜镜作品才会被用来销售。具体我们来看下表6-6。

表6-6 典当行铜镜品质优劣表

名称	时代	种类	数量	品质	体积	检测	市场
铜镜	战国	较少	少见	优／普	小镜为主	通常无	典当行
	汉代	较多	多见	优／普	小镜为主	通常无	
	唐代	较多	多见	优／普	大镜为主	通常无	
	宋元	较多	多见	优／普	小镜为主	通常无	
	明清	较多	多见	优／普	小镜为主	通常无	

图6-34 铜镜·宋代

图6-35 铜镜·明代

图 6-36 连弧纹镜·汉代

图 6-37 铜镜·汉代

图 6-38 弦纹镜·唐代

图 6-39 仙人镜·明代

　　由表6-6可见，从时代上看，典当行的铜镜古代和当代都有见（图6-35），但是以汉唐为主。从品种上看，典当行铜镜各种品种都有见。从数量上看，铜镜的数量以明清时期为最多，汉唐也有不少（图6-36）。从品质上看，典当行内的铜镜精品力作和普通器都有见（图6-37）。从体积上看，铜镜的体积大小不一（图6-38），但过大的铜镜，如唐代的大镜子不多见（图6-39）。从检测上看，典当行内的古代铜镜制品多数无检测证书。

图 6-40 铜镜·宋代

第二节 评价格

一、市场参考价

　　铜镜具有很高的保值和升值功能（图 6-40），不过铜镜器的价格与时代以及工艺的关系密切，铜镜虽然在新石器时代就有见，但是普及的时间是在战国以后，在整个铜镜史当中以汉唐铜镜为上（图 6-41），明清铜镜为下品（图 6-42），一般人都以能够收藏到汉唐铜镜为荣，而明清铜镜则多是入门级的（图 6-43），这是因为汉唐铜镜在工艺上达到了相当高的水平，如出现了规矩镜、透光镜、鸾鸟镜、瑞兽葡萄镜（图 6-44）、"真子飞霜"镜等，都是相当有名（图 6-45），价格可谓是一路所向披靡，青云直上九重天，如汉唐铜镜几百万者多见，但明清铜镜通常只是在几千到几万元之间（图 6-46），价格比较低，这是有由于其数量比较多，工艺普遍不如汉唐铜镜所致（图 6-47），可见大多数明清铜镜在价格上总体还不是特别高（图 6-48）。

图 6-41 花卉纹铜镜·唐代

图 6-42 神仙多宝铜镜·明代

图 6-43 铜镜·明代

图 6-44　瑞兽葡萄纹镜·唐代

图 6-45　连弧纹镜·汉代

图 6-46　铜镜·明代

图 6-47 铜镜·唐代

图 6-48 花鸟纹铜镜·清代

由此可见，铜镜的参考价格也比较复杂，下面让我们来看一下铜镜主要的价格（图 6-49），但是，这个价格只是一个参考，因为本书价格是已经抽象过的价格，是研究用的价格，实际上已经隐去了该行业的商业机密，如有雷同，纯属巧合，仅仅是给读者一个参考而已（图 6-50）。

汉 双鱼神人铜镜：220 万～280 万元。

汉 铜镜(一)：260 万～360 万元。

汉 铜镜(二)：4 万～8 万元。

汉 规矩镜：6 万～8 万元。

汉 四神镜：0.9 万～1.8 万元。

唐 海兽葡萄纹铜镜(一)：1600 万～2600 万元。

唐 海兽葡萄纹铜镜(二)：360 万～490 万元。

唐 海兽葡萄纹铜镜(三)：6.6 万～9.8 万元。

唐 铜镜(一)：4.6 万～6.8 万元。

唐 铜镜(二)：3.6 万～4.5 万元。

唐 铜镜(三)：86 万～88 万元。

唐 瑞兽葡萄铜镜：3 万～6 万元。

北宋 凤纹铜镜：380 万～480 万元。

清 手执铜镜：7 万～9 万元。

清 铜镜(一)：3 万～6 万元。

清 铜镜(二)：3 万～6.5 万元。

清 铜镜(三)：0.6 万～0.8 万元。

清 龙凤纹铜镜：3.6 万～5 万元。

清 凤纹铜镜：0.3 万～0.6 万元。

清 铜镜：3 万～5 万元。

二、砍价技巧

砍价是一种技巧（图6-51），但并不是根本性商业活动，它的目的就是与对方讨价还价，找到对自己最有利的因素，但从根本上讲砍价只是一种技巧，理论上只能将虚高的价格谈下来（图6-52），但当接近成本时显然是无法真正砍价的，所以忽略铜镜的时代及工艺水平来砍价，结果可能不会太理想。

图6-49 龙凤纹铜镜·汉代

图6-50 龙凤纹铜镜·汉代

图6-51 人物镜·宋代

图6-52 铜镜·唐代

通常铜镜的砍价主要有这几个方面。

一是品相。铜镜在经历了岁月长河之后大多数已经残缺不全（图6-53），但一些好的铜镜今日依然是可以完整保存，正如我们在博物馆看到的汉唐铜镜一样，熠熠生辉，映出人影，但从实践中我们也可以看到汉代铜镜好一些，明清铜镜好一些（图6-54），但唐代铜镜由于铜锡铅的配比中突出锡的成分，这样在铜镜光亮的同时忽略了其坚硬程度，所以唐代铜镜完整者很少见，如在河南三门峡博物馆中唐代铜镜很多，但几乎找不到完整者，可见比例之少，所以完残自然也就成为了砍价的利器（图6-55）。

二是时代。铜镜的时代特征对于铜镜的价格影响是巨大的，因为汉唐铜镜最为贵重，所以很多铜镜都是往汉唐铜镜上靠，其实它们可能根本不到代，或者过代，所以要仔细观察，如果找到时代上的瑕疵，则必将成为砍价的利器（图6-56）。

三是精致程度。铜镜的精致程度可以分为精致、普通、粗糙三个等级（图6-57），那么其价格自然也是根据等级参差不同，所以将自己要购买的铜镜纳入相应的等级，这是砍价的基础。总之，铜镜的砍价技巧涉及时代、铸造、配比、大小、亮度等诸多方面（图6-58），从中找出缺陷，必将成为砍价利器。

图6-53 铜镜·唐代

图6-54 素面镜·明代

图6-55 星云纹镜·汉代

图 6-56　铜镜·宋代

图 6-57　规矩镜·汉代

图 6-58　铜镜·明代

图 6-60　铜镜·明代

第三节　懂保养

一、清 洗

　　清洗是收藏到铜镜之后很多人要进行的一项工作（图 6-59），目的就是要把铜镜表面及其断裂面的灰土和污垢清除干净，但在清洗的过程当中首先要保护铜镜不受到伤害，一般不采用直接放入水中来进行清洗，因为自来水中的多种有害物质会使铜镜表面受到伤害，通常是用纯净水或医用酒精清洗铜镜，待到土蚀完全溶解后，再用棉球将其擦拭干净（图 6-60）。遇到未除干净的铜锈，可以用牛角刀进行试探性的剔除，如果还未洗净，请送交文物专业修复机构进行处理，千万不能强行剔除（图 6-61），以免划伤铜镜。

图 6-59　方形镜·宋代

图 6-61　铜镜·唐代

图 6-62　铜镜·宋代

图 6-63　葵瓣镜·唐代

二、修　复

　　铜镜历经沧桑风雨，大多数铜镜需要修复，主要包括拼接和配补两部分，拼接就是用黏合剂把破碎的铜镜片重新黏合起来（图6-62），拼接工作十分复杂，有时想把它们重新黏合起来也十分困难，一般情况下主要是根据共同点进行组合，如根据碎片的形状、纹饰等特点（图 6-63），逐块进行拼对，最好再进行调整。配补只有在特别需要的情况下才进行，一般情况下，拼接完成就已经完成了考古修复，只有商业修复在将铜镜配补到原来的形状（图6-64）。

图 6-64　昭明镜·汉代

图6-65 富贵镜·汉代

图6-66 仙人镜·明代

图6-68 铜镜·汉代

三、锈 蚀

古代铜镜不论是出土还是传世品都应该有着不同程度的锈蚀（图6-65），因为，铜镜与空气结合会起化学反应，锈蚀的严重程度和铜镜所处的地区都有着很重要的关系，一般来讲天气干燥的地区，如我国的黄土高原地区，铜镜的锈蚀程度要小一些（图6-66），而南方上海、江浙一带的铜镜在锈蚀上就会严重一些；锈蚀色彩多呈现出绿色，这种锈蚀一般较稳定，全称为碱或碳酸铜，在铜镜表面分布很广，一些铜镜上布满了这种绿锈（图6-67），一般情况下我们不需要去除掉它，只有在影响到纹饰观赏时才将其去掉（图6-68）。

四、"粉状锈"

"粉状锈"的危害性极大，其特点是连续不断的反映，且面积会逐渐扩大，深度会不断增加，直至在铜镜上形成穿孔，如果不及时进行清洗，就有可能形成"粉状锈"的扩散，最终使铜镜化为乌有。被

图6-67 八卦铜镜·唐代

称为铜镜的"癌症",如果不及时清理会造成很严重的后果,不过好在铜镜之上这种锈蚀比较少见。

五、日常维护

铜镜日常维护共分五步。

第一步是进行测量(图6-69),对铜镜的长度、高度、厚度等有效数据进行测量,目的很明确,就是对铜镜进行研究,以及防止被盗或是被调换(图6-70)。

第二步是进行拍照,如正视图、俯视图和侧视图等,给铜镜保留一个完整的映像资料。

第三步是建卡,铜镜收藏当中很多机构,如博物馆等,通常给铜镜建立卡片(图6-71),如名称,包括原来的名字和现在的名字,以及规范的名称;其次是年代,就是这件铜镜的制造年代、考古学年代;还有质地、功能、工艺技法、形态特征等详细文字描述,这样我们就完成了对古铜镜收藏最基本特征的描述(图6-72)。

第四步是建账,机构收藏的铜镜,如博物馆通常在测量、拍照、卡片、包括绘图等完成以后,还需要入国家财产总登记账和分类账两种,一式一份,不能复制,主要内容是将文物编号,有总登记号、名称、年代、质地、数量、尺寸、级别、完残程度,以及入藏日期等,总登记账要求有电子和纸质两种,是文物的基本账册(图6-73)。藏品分类账也是由总登记号、分类号、名称、年代、质地等组成,以备查阅(图6-74)。

第五步是防止磕碰,铜镜在保养中防止磕碰是一项很重要的工作。铜镜易碎,运输过程需要独立包装,避免碰撞。

图 6-69 铜镜·唐代　　　　图 6-70 铜镜·唐代　　　　图 6-71 铜镜·明代

图 6—72　方形镜·唐代

图 6—73　双螭纹镜·汉代

图 6—74　四乳四虺镜·汉代

图 6-75 神仙杂宝镜·明代

图 6-76 二龙戏珠纹镜·唐代

六、相对温度

铜镜的保养室内温度也很重要，特别是对于经过修复复原的铜镜温度尤为重要（图 6-75），因为一般情况下，黏合剂都有其温度的最高界限，如果超出就很容易出现黏合不紧密的现象，一般库房温度应保持在 20～25℃（图 6-76），这个温度较为适宜，我们在保存时注意就可以了。

七、相对湿度

铜镜在相对湿度上一般应保持在 50% 左右（图 6-77），如果相对湿度过大，铜镜容易生锈，对保存铜镜不利，同时也不易过于干燥，保管时还应注意根据铜镜的具体情况来适度调整相对湿度（图 6-78）。

图 6-77 规矩镜·汉代

图 6-78 规矩镜·汉代

图6-79 铜镜·明代

图6-80 铜镜·唐代

八、除锈方法

"粉状锈"必须剔除，下面简单地为大家介绍一下机械法剔除铜镜"粉状锈"的过程。

首先，见到一件锈蚀的铜镜（图6-79），应仔细观察有无"粉状锈"，对于拿不准的铜锈应进行采样（图6-80），用手术刀将锈剔除一小块放入试管封存起来，送交有关部门检测，以确定是稳定锈还是有害锈，在检测中还应注意其过程的科学性，做好采样记录，即在采样之前应先绘图，例如，在哪里采的样图上应有正确的反映，以及锈色等都要有记录（图6-81），然后，把这些资料全部送交检测部门，只有这样才有可能得出科学的结论。

其次，目前消除"粉状锈"的方法主要有化学法和机械法两种。当前学术界很少使用化学法来除锈，因其较难把握，且有很大的副作用，例如，许多铜镜用化学法除锈后其颜色整体性发生改变，因此，除锈大多采用机械法来进行（图6-82），使用手术刀和微型打磨机把粉状锈一点点除去，之后用纯净水或医用酒精清洗铜镜（图6-83）。

最后，还要将除过锈的铜镜进行封护，目的是隔绝空气中的氯离子，使其不再与铜离子产生反映，封护时一般用高分子材料B72和稀释成2%的丙酮溶液，均匀地刷在铜镜上就可以了，高分子材料在短时间内就会在铜镜上形成一层薄薄的保护膜，这样就可以在一定程度上防止空气中的氯离子与铜离子再次生成有害锈，对于保护过的铜镜也不能掉以轻心（图6-84）。

图 6-81 铜镜·明代

图 6-82 "长宜子孙"镜·汉代

图 6-83 铜镜·唐代

图 6-84 连弧纹铜镜·汉代

图 6-86 铜镜·唐代

第四节　市场趋势

一、价值判断

　　价值判断就是评价值，我们所作了
很多的工作，就是要做到能够评判价值，在
评判价值的过程中，也许一件铜镜有很多的价
值，但一般来讲我们要能够判断铜镜的三大价值（图 6-85），即古铜
镜的研究价值、艺术价值、经济价值。当然，这三大价值是建立在诸
多鉴定要点的基础之上的，研究价值主要是指在科研上的价值，如
透过透光镜可以使我们看到汉代发达的科学技术水平，唐代"真子
飞霜"镜上面悲伤的画面（图 6-86），可以使我们看到唐人寄托哀思
的方式，复原唐代人们生活的点点滴滴，具有很高的历史研究价值，
等等，这些都是研究价值的具体体现。总之，铜镜在历史上名镜荟
萃，对于历史学、考古、人类学、博物馆学、民族学、文物学等诸多

图 6-85　四乳四虺纹镜·汉代

图 6-87　铜镜·明代

领域都有着重要的研究价值，日益成为人们关注的焦点（图 6-87）。
而艺术价值就更为复杂，如铜镜的造型艺术、纹饰艺术、书法艺术
等，都是同时代艺术水平和思想观念的体现，如汉代规矩镜、唐代瑞
兽葡萄镜、鸾鸟镜等精品更具有较高的艺术价值（图 6-88），而我们
收藏的目的之一就是要挖掘这些艺术价值。另外，铜镜具有很高的
经济价值，其研究价值、艺术价值、经济价值互为支撑，相辅相成，
呈现出的是正比的关系，研究价值和艺术价值越高，经济价值就会
越高（图 6-89）；反之，经济价值则逐渐降低。另外，铜镜还受到
"物以稀为贵"、铸造、配比、残缺等诸多要素的影响（图 6-90）。其
次就是品相，经济价值受到品相的影响，品相优者经济价值就高，反
之则低（图 6-91）。

图 6-88　铜镜·汉代

图 6-89　铜镜·明代

图 6-90　云纹铜镜·清代

图 6-91　连弧纹镜·汉代

二、保值与升值

中国古代铜镜在中国有着悠久的历史（图6-92），铜镜在新石器时代就已经产生，但直至战国时期才开是逐渐流行，秦汉时期几乎是人手一面，唐宋以降，直至明清后，由于玻璃镜的兴起，铜镜逐渐衰落，历史上每个不同的历史时期流行的铜镜都是有所不同，但主要以汉唐铜镜为贵重。

从铜镜收藏的历史来看，铜镜是一种盛世收藏品（图6-93），在战争和动荡的年代，人们对于铜镜的追求夙愿会降低，而盛世人们对铜镜的情结则会水涨船高，铜镜会受到人们追捧，趋之若鹜，特别是名镜，如汉代的连弧纹昭明镜（图6-94），唐代的瑞兽葡萄镜、鸾鸟镜等，近些年来股市低迷、楼市不稳有所加剧，越来越多的人把目光投向了铜镜收藏市场，在这种背景之下铜镜与资本结缘，成为资本追逐的对象，高品质的铜镜的价格扶摇直上，升值数十上百倍，而且这一趋势依然在迅猛发展。

从品质上看，铜镜对品质的追求是永恒的，铜镜并非都精品力作，但人们对于铜镜的追求源自于对于美好生活的回忆，铜镜切近生活，具有浓郁的生活气息，如明代常见的"五子登科""连升三级""喜生贵子"镜等（图6-95），正好契合人们的各种美好夙愿，因此中国古代铜镜具有很强的保值和升值功能。

图6-92 铜镜·明代

图 6-93 四乳四虺镜·汉代

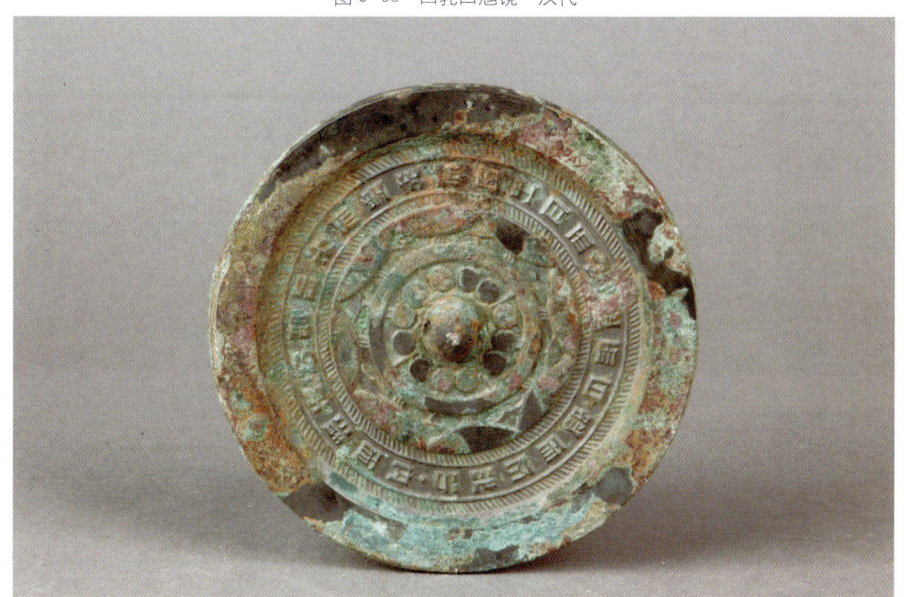

图 6-94 连弧纹昭明镜·汉代
图 6-95 "喜生贵子"铜镜·明代

图 6-96 铜镜·明代

图 6-97 鸾鸟镜·唐代

从数量上看，对于铜镜而言已是不可再生（图 6-96），特别是一些名镜在当时生产的数量就很少，如"真子飞霜"镜虽然是明器镜，但工艺精湛，是唐代物质文化的一个象征，虽然数量不少，但完整者少见，一是镜子比较大，二是锡的成分加入比较多，增大了铜镜的脆性，这使得大多数这类铜镜残缺不全，因此完整器数量很少，"物以稀为贵"（图 6-97），具有很强的保值、升值的功能。

总之，铜镜的消费特别大，人们对铜镜趋之若鹜，铜镜不断爆出天价，被各个国家收藏者所收藏，且又不可再生，所以"物以稀为贵"的局面也越发严重，铜镜保值、升值的功能则会进一步增强（图 6-98）。

图 6-98 四神规矩镜·汉代

参考文献

[1] 苏州博物馆.苏州真山四号墩发掘报告 [J]. 东南文化 ,2001(7).

[2] 常德市文物管理处.湖南常德县黄土山楚墓发掘报告 [J]. 江汉考古 ,1995(1).

[3] 洛南县博物馆.洛南西寺冀塬及城关粮库东周墓发掘简报商洛市考古队 [J]. 考古与文物 ,2003(5).

[4] 怀化地区文物管理处 ,辰溪县文物管理所.湖南辰溪县黄土坡战国墓发掘简报 [J]. 南方文物 ,1996(2).

[5] 常德市博物馆.湖南常德跑马岗战国墓发掘简报 [J]. 江汉考古 ,2003(3).

[6] 长沙市文物考古研究所.长沙市马益顺巷一号楚墓 [J]. 考古 ,2003(4).

[7] 辛礼学.安徽省蚌埠市博物馆馆藏文物选介 [J]. 文物 ,2002(1).

[8] 淄博市博物馆.山东淄博市临淄区南马坊一号战国墓 [J]. 考古 ,1999(2).

[9] 扬州博物馆.江苏扬州市西湖镇果园战国墓的清理 [J]. 考古 ,2002(10).

[10] 西安市文物保护考古所.西安北郊尤家庄二十号战国墓发掘简报 [J]. 文物 ,2004(1).

[11] 荆州市荆州区博物馆.荆州摇鼓台秦墓发掘简报 [J]. 江汉考古 ,2003(3).

[12] 聊城市文物管理委员会.山东阳谷县吴楼一号汉墓的发掘 [J]. 考古 ,1999(11).

[13] 河南省文物考古研究所.河南济源市桐花沟十号汉墓 [J]. 考古 ,2000(2).

[14] 绵阳市博物馆 ,等.四川绵阳市发现一座王莽时期砖室墓 [J]. 考古 ,2003(1).

[15] 广西壮族自治区文物工作队 ,合浦县博物馆.广西合浦县东汉墓 [J]. 考古 ,2003(10).

[16] 南阳市文物考古研究所.河南南阳市一中新校址汉墓发掘简报 [J]. 华夏考古 ,2004(2).

[17] 安徽省文物考古研究所.安徽萧县张村汉墓发掘简报 [J]. 江汉考古 ,2000(3).

[18] 枣庄市博物馆 ,等.山东枣庄市博物馆收藏的战国汉代铜镜 [J]. 考古 ,2001(7).

[19] 山东省文物考古研究所.山东寿光县三元孙墓地发掘报告 [J]. 华夏考古 ,1996(2).

[20] 南阳市文物工作队.南阳第二胶片厂汉墓发掘简报 [J]. 华夏考古 ,1994(2).

[21] 山东省文物考古研究所鲁中南考古队 ,滕州市博物馆.山东滕州市官桥车站村汉墓 [J]. 考古 ,1999(4).

[22] 始兴县博物馆 ,等.广东始兴县刨花板厂汉墓 [J]. 考古 ,2000(5).

[23] 广西壮族自治区文物工作队.巴东县西壤口古墓葬 2000 年发掘简报 [J]. 文物 ,2000(3).

[24] 鲁怒放.余姚市湖山乡汉一南朝墓葬群发掘报告 [J]. 东南文化 ,2000(7).

[25] 河北省文物研究所 ,邢台市文物管理处.邢台曹演庄汉墓群发掘报告 [J]. 文物春秋 ,1998(4).

[26] 西安市文物保护考古所.西安市长安区西北政法学院西汉张汤墓发掘简报 [J]. 文物 ,2004(6).

[27] 南阳市文物工作队.南阳汽车制造厂东汉墓发掘简报 [J]. 华夏考古 ,1998(1).

[28] 南京博物院，淮阴博物馆，盱眙县博物馆. 盱眙小云山六七号西汉墓发掘报告 [J]. 东南文化，2002(11).

[29] 襄樊市博物馆. 湖北襄樊市毛纺厂汉墓清理简报 [J]. 考古，1997(12).

[30] 三门峡市文物工作队. 三门峡市立交桥西汉墓发掘简报 [J]. 华夏考古，1994(1).

[31] 驻马店市文物工作队，正阳县文物管理所. 河南正阳李家汉墓发掘简报 [J]. 中原文物，2002(5).

[32] 洛阳市第二文物工作队. 洛阳市西南郊东汉墓发掘简报 [J]. 中原文物，1995(4).

[33] 姚江波. 中国古代铜镜赏玩 [M]. 长沙：湖南美术出版社，2006.

[34] 刘新，周林. 南阳市 508 厂汉墓发掘简报 [J]. 华夏考古，1998(2).

[35] 嘉祥县文物管理局，等. 山东嘉祥县十里铺 2 号汉墓的清理 [J]. 考古，1998(1).

[36] 江西省文物考古研究所，南昌市博物馆. 南昌火车站东晋墓葬群发掘简报 [J]. 文物，1990(4).

[37] 南京市博物馆，江宁区博物馆，雨花台区文化广播电视局. 南京市麒麟镇西晋墓、望江矶南朝墓 [J]. 南方考古，2002(3).

[38] 青海省文物考古研究所. 青海互助县高寨魏晋墓的清理 [J]. 考古，2002(12).

[39] 临武县文物管理所，等. 湖南临武县马塘出土三国吴镜 [J]. 考古，1997(3).

[40] 新疆文物考古研究所. 1996 年新疆吐鲁番交河故城沟西墓地汉晋墓葬发掘简报 [J]. 考古，1997(9).

[41] 老河口市博物馆. 湖北老河口市李楼西晋纪年墓 [J]. 考古，1998(2).

[42] 南京市博物馆. 江苏南京九只岭郭家山东吴纪年墓 [J]. 考古，1998(8).

[43] 南京市博物馆，南京市雨花台区文管会. 江苏南京市板桥镇杨家山西晋双室墓 [J]. 考古，1998(8).

[44] 郑州市文物考古研究所. 郑州上街水厂晋墓发掘简报 [J]. 华夏考古，2000(4).

[45] 河北省文物研究所，平山县博物馆. 河北平山县西岳村隋唐崔氏墓 [J]. 考古，2001(2).

[46] 内蒙古文物考古研究所，丰镇县文物管理所. 丰镇县二十一沟遗址发掘简报 [J]. 内蒙古文物考古，1990(4).

[47] 马幸辛. 川东北历代古墓葬的调查研究 [J]. 四川文物，2001(2).

[48] 忻州地区文物管理处. 唐秀容县令高微墓发掘简报 [J]. 文物季刊，1998(4).

[49] 宁波市文物考古研究所. 浙江宁波市祖关山墓地的考古调查和发掘 [J]. 考古，2001(7).

[50] 湖北省文物考古研究所，襄樊市博物馆. 湖北襄樊邓城韩冈遗址汉唐墓葬 [J]. 江汉考古，2002(2).

[51] 南京市博物馆，雨花台区文化局. 江苏南京市唐家凹明代张云墓 [J]. 考古，1999(10).

[52] 青州市文物管理所，等. 山东青州市郑母镇发现一座唐墓 [J]. 考古，1998(5).

[53] 曲江县博物馆，等. 广东曲江县发现一座唐墓 [J]. 考古，2003(10).

[54] 黑龙江省文物考古研究所. 黑龙江宁安市虹鳟鱼场墓地的发掘 [J]. 考古，2001(9).

[55] 郑东. 福建厦门市下忠唐墓的清理 [J]. 考古，2002(9).

[56] 河南省文物考古研究所. 河南三门峡市印染厂唐墓清理简报 [J]. 华夏考古，2002(1).

[57] 辽宁省文物考古研究所，朝阳市博物馆. 辽宁朝阳市黄河路唐墓的清理 [J]. 考古，2001(8).

[58] 石从枝. 河北邢台市出土一面唐代花枝镜 [J]. 文物春秋，2001(1).

[59] 郑州市文物考古研究所. 郑州市区两座唐墓发掘简报 [J]. 华夏考古，2000(4).

[60] 孙祥星，刘一曼. 中国铜镜图典 [M]. 北京：文物出版社，1992.

[61] 林州市文物管理所，等. 河南林州市出土古代铜镜 [J]. 考古，1997(7).

[62] 中国社会科学院考古研究所，日本独立行政法人文化财研究所，奈良文化财研究所联合考古队. 唐长安城大明宫太液池遗址考古新收获 [J]. 考古，2003(11).

[63] 广西永福县文管，等. 广西永福县南雄村出土唐代铜镜 [J]. 考古，1999(2).

[64] 浙江省文物考古研究所 . 杭州雷峰塔地宫的清理 [J]. 考古 ,2002(7).

[65] 临沂市博物馆 , 等 . 山东临沂市药材站发现两座唐墓 [J]. 考古 ,2003(9).

[66] 俞洪顺 , 梁建民 , 井永禧 . 江苏盐城市城区唐宋时期的墓葬 [J]. 考古 ,1999(4).

[67] 郑州市文物考古研究所 . 郑州唐丁彻墓发掘简报 [J]. 华夏考古 ,2004(4).

[68] 安徽省黄山市黄山区文化局程先通 . 安徽黄山发现宋墓 [J]. 考古 ,1997(3).

[69] 镇江博物馆 . 丹徒左湖南宋岳超墓发掘简报 [J]. 东南文化 ,2004(1).

[70] 常州市博物馆 . 江苏常州市红梅新村宋墓 [J]. 考古 ,1997(11).

[71] 丁勇 . 内蒙古博物馆征集到三面宋辽时期铜镜 [J]. 内蒙古文物考古 ,1990(4).

[72] 济宁市博物馆姜德鉴 . 山东济宁市新征集一批古代铜镜 [J]. 考古 ,1997(7).

[73] 孝感市博物馆 , 等 . 湖北孝感市徐家坟宋墓的清理 [J]. 考古 ,2001(3).

[74] 甘肃省文物考古研究所 . 甘肃天水市王家新窑宋代雕砖墓 [J]. 考古 ,2002(10).

[75] 王士伦 . 浙江出土铜镜 [M]. 北京 : 文物出版社 ,1987.

[76] 乌兰察布博物馆 , 察右后旗文物管理所 . 察右后旗种地沟墓地发掘简报 [J]. 内蒙古文物考古 ,1990(4).

[77] 内蒙古文物考古研究所 , 锡林郭勒盟文物管理站 , 多伦县文物管理所 . 元上都城南砧子山南区墓葬发掘
报告 [J]. 内蒙古文物考古 ,1990(4).

[78] 柯昌建 . 安徽合肥市发现一面元代铜镜 [J]. 考古 ,1999(11).

[79] 青田县文物管理委员会 , 等 . 浙江青田县前路街元代窖藏 [J]. 考古 ,2001(5).

[80] 云南省文物考古研究所 , 红河州文物管理所 , 泸西县文化馆 . 云南泸西县和尚塔火葬墓的清理 [J]. 考
古 ,2001(12).

[81] 王银田 , 李树云 . 大同市西郊元墓发掘简报 [J]. 文物季刊 ,1995(2).

[82] 南京市博物馆 , 雨花台区文化局 . 江苏南京市戚家山明墓发掘简报 [J]. 考古 ,1999(10).

[83] 常熟博物馆 . 常熟市虞山明温州知府陆润夫妇合葬墓发掘简报 [J]. 东南文化 ,2004(1).

[84] 云南省文物考古研究所 , 大理市博物馆 . 云南大理市凤仪镇大丰乐墓地的发掘 [J]. 考古 ,2001(12).

[85] 南京市博物馆 , 雨花台区文管会 . 江苏南京市邓府山明佟卜年妻陈氏墓 [J]. 考古 ,1999(10).

[86] 南京市博物馆 . 南京市东善桥明清墓地发 , 掘简报 [J]. 南方文物 ,1999(4).

[87] 南京市博物馆 . 江苏南京市明黔国公沐昌祚、沐睿墓 [J]. 考古 ,1999(10).